U0086379

靜物畫

靜物畫

Parramón's Editorial Team 著

黃文範 譯　　蔡明勳 校訂

三民書局

1

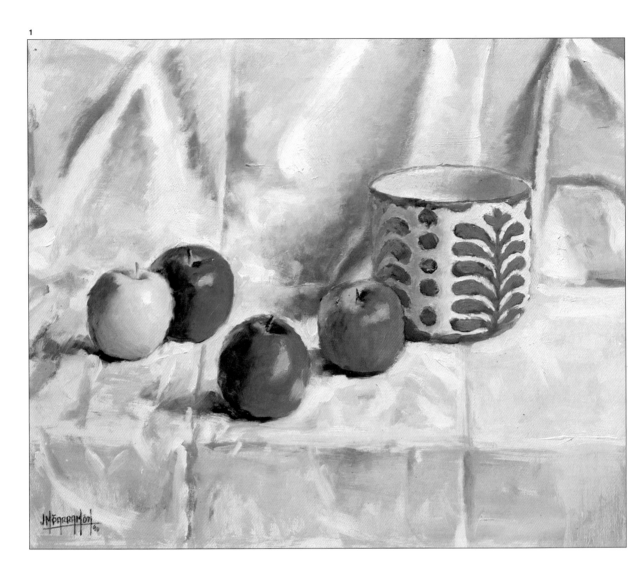

El Bodegón al Óleo by

Parramón's Editorial Team

©PARRAMÓN EDICIONES, S.A. Barcelona, España

World rights reserved

©SAN MIN BOOK CO., LTD. Taipei, Taiwan

目錄

2

3

圖1. （第4頁）帕拉蒙，
《靜物》(Still Life)，私
人收藏，巴塞隆納。

圖2和3. 自1600年蘇魯
巴蘭（圖2），到1890年
梵谷（圖3），以迄現在
（圖1），畫家繪出了「死
寂的自然」，或者靜物。
有時，靜物具有特定的
主題，一如梵谷常說：
「我認為這是臨摹的最
好主題。」而有時，靜物
畫只因靜物本身而畫。

前言

梵谷(Vincent van Gogh)有一次寫信給弟弟狄奧(Théo)，談到雇用模特兒的問題。他繪畫需要模特兒，可是卻得付款給他們，而他又缺錢得緊。他告訴狄奧說：「我考慮過各種靠畫畫維生的方式，我決定去教畫，教靜物寫生。我真的認為靜物寫生是學畫的最好方法，比起一般美術教師使用的方法要好得多。」

在繪畫的教學與學習上，靜物寫生是一種好方法，幾世紀以來，許多畫家都用它來作畫。畫家巴契各(Francisco Pacheco)建議他的門生委拉斯蓋茲(Velázquez)和蘇魯巴蘭(Zurbarán)，以日常生活中的普通事物──食品、水果、瓶罐、酒瓶等等來學畫，是一種理想的方法。所以在委拉斯蓋茲的早期畫作中，可以發現很多這種描繪對象。而幾世紀後，塞尚(Paul Cézanne)認為靜物是種研究的理想主題：「這是繪畫的最好方法，利用靜物作為實驗室中的樣本，嘗試新觀念，加以結合與運用，以培養視覺感受力或『感覺』，並學習如何處理及安排不同的要素來完成一件具整體感的藝術品。」

最後，靜物成為學校以及藝術學院中最受喜愛的主題，因為畫靜物須要小心地選擇每一種描繪對象。這時學生可丟掉對任何物體色彩及形狀的既定觀念。他可以選擇自己想描繪的靜物，把它們安排在可以用來做背景的適合基底上。這能使一個畫家在學習為一幅畫構圖時，創造出原創性及賞心悅目的和諧感。靜物寫生涉及到要審慎研究光線與陰影、對比及色彩的和諧，以及關於描繪對象的任何細節。然後，畫家還可以移動描繪對象，改變排列方式、色彩、以及光線的強度。

畫家在室內，在畫室或工作室裡作靜物寫生，沒有人在身後窺探，他所需要的一切工具及東西就在身邊。畫家在作畫時必須聚精會神，對色彩、構圖、及技巧的所有效果，都要予以實驗和運用；換句話說，身為畫家，他需要開創自己的畫風。之後，他不會變為一個專畫靜物的畫家，而會成為能隨心所欲地畫任何主題的藝術家。

因此，這也就是為什麼我寫、畫本書的原因，本書是為了任何想學、想畫油畫的人，也是為了所有想以油彩畫出任何主題的人而作。

我們先對靜物油畫的起源略作說明，緊跟著再以幾幅畫，指出從古到今靜物寫生的演進。我們要探討在什麼地方畫、如何畫、和畫些什麼；找出排列的方式，將整個畫面的各個部份加以組合，並說明幾項形式與構圖的基本規則。再來，討論色彩混合的重要性，以及以油彩作畫的不同技巧。最後，你要作一些靜物畫的練習，經由實作來學習是最好的方法。如果你有雄心壯志而且想要練習，我希望你為了自己好，會熱衷於待在家中作畫。

倘若我能幫助你，改進你的作畫技巧，教你如何畫得更好，尤其在油畫方面，那麼拙作便不是徒勞無功了。

荷西·帕拉蒙
(José M. Parramón)

自藝術肇始以來,在繪畫中表現日常生活的對象,被認為是很平常的。不過,到十五世紀後期之前,這些描繪對象都只是宗教、英雄、或神話主題的一種補充。所以,第一幅靜物寫生畫具有象徵性的意義。

大畫家梅里西(Michelangelo Merisi),也就是大名鼎鼎的卡拉瓦喬(Caravaggio),是運用靜物的安排作主題的第一位畫家。這造成了藝術史上一次實實在在的革命,因為這是頭一遭繪畫失去了它的宗教性與宮廷性。自此以後,大師們諸如委拉斯蓋茲、夏丹(Chardin)、以及塞尚,也都畫了靜物。

4

靜物畫的演進

卡拉瓦喬：對生命的熱情

大畫家梅里西生於 1573 年一處名為卡拉瓦喬的村
莊裡，此處距義大利北部名城米蘭不遠。

十二歲時，他還只是當地一位畫家的徒弟，大家就
已稱他為「卡拉瓦喬的米開蘭基羅」。 他到羅馬不
久以後，根本就只稱他為「卡拉瓦喬」了。

他逝世於1610年，得年僅三十七歲。的確，他也像
梵谷一般英年早逝，但他的一生卻長得足以發揮
莫大的影響力，影響了十七世紀歐洲一些最偉大
的畫家：從委拉斯蓋茲到林布蘭(Rembrandt)，從魯
本斯 (Rubens) 到拉突爾 (La Tour)，此外還有利貝
拉 (Ribera)、蘇魯巴蘭、勒拿 (Le Nain)、尤當斯
(Jordaens)、以及維梅爾 (Vermeer)。卡拉瓦喬的天
才觸痛了很多畫家，挑激起爭論的批評，諸如普桑
(Poussin)所說的這一句話:「他是天生下來破壞繪畫
的嗎?」然而，其他人卻認為他是超越一切的大師，
甚至像魯本斯一樣臨摹他的畫作。

卡拉瓦喬改變了第一種巴洛克藝術的畫風，為繪畫
理論開闢了一片新天地。

一直到卡拉瓦喬以前，光線在繪畫中並沒有什麼重
要性。可是他卻用光來強調、來澄清、來解釋，很
多次他把光的本身當做畫中最重要的主題，他是巴
洛克藝術中自然主義的真正創始者。

有一天，卡拉瓦喬拿一個小籃子，裡面放了一串葡
萄、一個爛蘋果、一些無花果、梨子、和桃子，畫
了他第一幅靜物寫生。作畫的那一年為1596年，他
年方二十三歲。這倒不是他頭一回畫水果籃、水罐、
酒瓶、花卉，甚至書籍、樂譜、和樂器。也很顯然，
卡拉瓦喬時常選擇他消磨時光的酒店與廚房，作為
他作畫時真正的、或者想像的背景。他並沒有察覺，
自己所創立的主題，立刻就風靡了西班牙與法國。

圖5. 卡拉瓦喬，《水果
籃》(*Basket of Fruit*)，
安布洛茲畫廊 (Ambro-
siana Gallery)，米蘭。
這便是藝術史上的第一
幅靜物寫生畫。早期的
確也有一些靜物畫的實
驗作品，就像你在以下
幾頁所看到的。不過，
以靜物本身為主題，也
就是說，由於畫家有意
識的決定，對靜物本體
作畫，在卡拉瓦喬以前
並不存在。

5

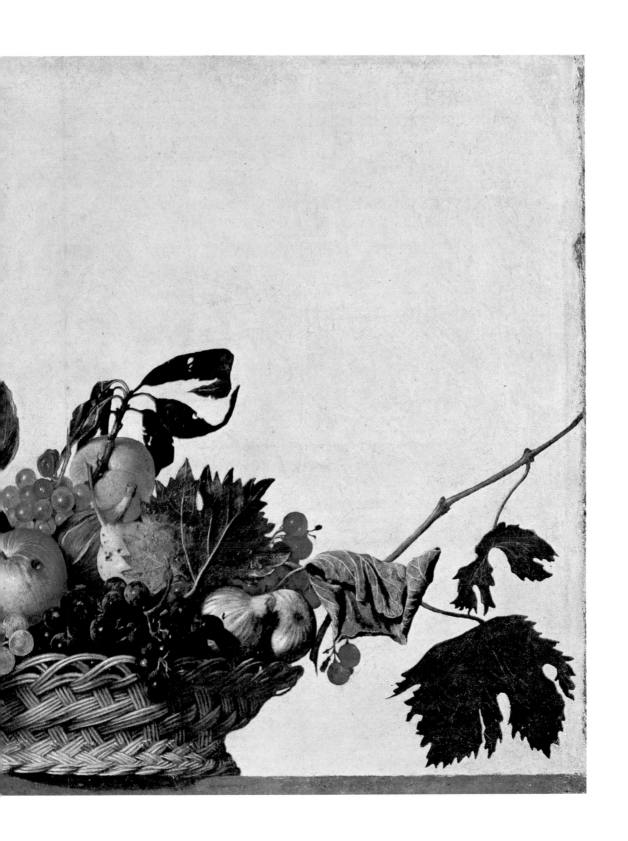

委拉斯蓋茲發現的靜物

卡拉瓦喬獨具一格的畫風——畫莊稼
漢；畫客棧陰暗的小角落；運用充足的光
線，以及出人意表的對比來畫水果及食
物——大約在1592年左右傳到了西班牙
的塞維爾。在這一段時間，卡拉瓦喬待在
羅馬的康索勒尼 (Consolazione) 客棧裡
作畫，如曼西尼(Mancini)所寫：「……為
修道院院長畫了許多畫，這位修道院院
長便帶了這些畫，回到自己的故國——西
班牙。」七年以後，委拉斯蓋茲在塞維
爾誕生。他的早期畫作是說明卡拉瓦喬
影響力的見證。開始時畫的是街頭巷尾
的男男女女，村莊裡的莊稼漢；他畫中
的背景是旅館、吵鬧喧嘩的酒店，以及
餐桌上攤擺著食物及飲料的廚房光景，
例如《早餐》(Breakfast)、《來客》(The
Guests)、《兩個吃飯的男孩》(Two Boys
Eating)等幾幅畫便是。而像《老太婆煎
蛋》(Old Woman Cooking Eggs) 和《佣
人》(The Servant)，以及《基督在瑪莎與
瑪麗屋子裡》(Christ in the House of
Martha and Mary) 這幾幅畫，背景便是
一間粗陋廚房的角落。委拉斯蓋茲畫這
些作品時，年方二十歲左右，批評家與
學院派都稱這些畫為靜物 (bodegones)。
在當時，西班牙文的bodegón這個字，具
有不同的意義，一度用來形容只是用顏
料胡亂塗抹的拙劣畫作。

要了解卡拉瓦喬、委拉斯蓋茲，以及那
些起而追隨的青年畫家的畫作所產生的
震撼與嘲笑，就必須記住在十七世紀時，
繪畫是貴族、上層社會人士、以及學者
之間溝通的最重要媒介；此外，它也是
社會大眾的資訊媒體。對於把英雄、神
祇及聖者畫得像平凡的村民般的藝術，
國家和十七世紀的當權朝野能怎麼說？
於是，義大利境內對卡拉瓦喬、西班牙
對委拉斯蓋茲、法國對勒拿，都大肆譴

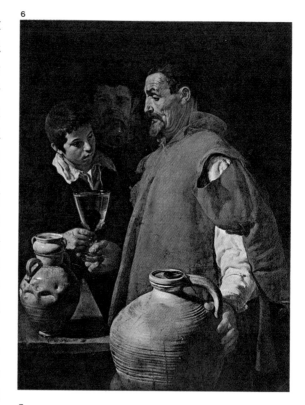

6

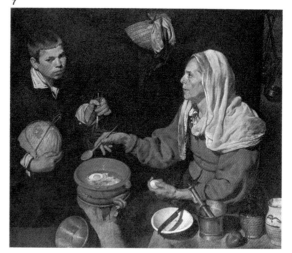

7

責，斥他們的畫為「下等階級」，「作賤」
了藝術，他們的畫也使得保守派與學院
派十分惱火。

可是，一如在其他時代，這些畫家已經
重新發現了真理，而這對「靜物」——
卑賤的純樸，「死寂的自然」——卻正是
時候。

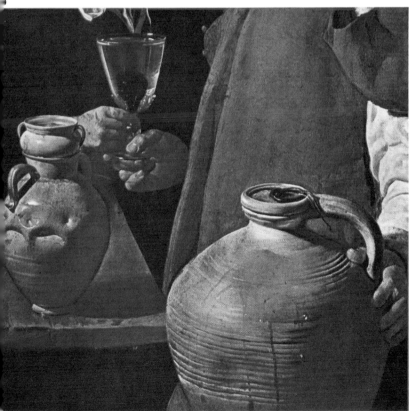

圖6和7. 委拉斯蓋茲,
《塞維爾送水人》(*The
Water Carrier of Seville*),
奧勃斯勒館 (Apsley
House),倫敦;《老太婆
煎蛋》,國家畫廊,愛丁
堡。這都是他在所謂「塞
維爾時期」(1617–1622)
所作,那時他年方十八
歲至二十三歲。

圖8和9. 委拉斯蓋茲,
《老太婆煎蛋》與《塞
維爾送水人》這兩幅畫
的局部,這是把人物畫
進靜物畫的絕佳範例。
委拉斯蓋茲在塞維爾畫
了這兩幅畫,與之同時
還有蘇魯巴蘭、卡諾
(Alonso Cano)以及其他
畫家的畫作。委拉斯蓋
茲受教於巴契各,而卡
拉瓦喬影響了他們所有
的人。

何時、如何、為何、及何物？

這種把房屋、花朵、水果、食物等等事物畫出來的繪畫描寫方式，是自古便有的。而文藝復興以後，靜物才以畫面中的主要主題出現。但在十六世紀時，很多畫家在「死寂的自然」場景中畫出人物，再伴隨著這些人物畫出靜物。各位可以看看本頁康辟 (Vincenzo Campi) 所畫的《水果販》(*The Fruit Seller*)，這幅畫大約畫於1560年前後。

不過，有三幅畫比這幅畫還要早一些，可以被歸類為靜物畫。有一幅是1470年的聖母瑪利亞畫像，早於卡拉瓦喬一世紀，由魏登(Roger van der Weyden)——十五世紀一位法蘭德斯(Flemish)畫家——的一位門人所繪。在這幅畫的反面，則是一幅靜物寫生，畫的是優美地放在壁櫥中，經過組合安排的幾件與「天使報喜節」有關的物品。

還有一幅知名的靜物畫《壁櫥裡的花瓶》(*Vase of Flowers in an Alcove*)，由一位法蘭德斯畫家勉林 (Hans Memling)，在1490年所繪。奇怪的是這一幅畫也是畫在一幅肖像的後面。

最後的一幅，則是威尼斯畫家巴巴利 (Jacopo de Barbari)，在1504年左右所畫的一幅《死鳥》(*Dead Bird*)。

這幾幅畫都是獨立的嘗試與實驗，在卡拉瓦喬清楚地定義了靜物畫之後，以現在的意義而言，已經不能真正地稱之為靜物畫了。

圖10. 康辟，《水果販》，布雷拉畫廊(Brera Gallery)，米蘭。此畫畫於1560年左右，是把人物畫進去的靜物畫。

10

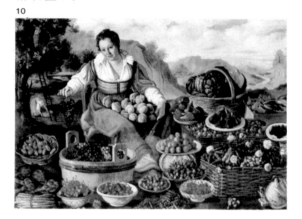

11

12

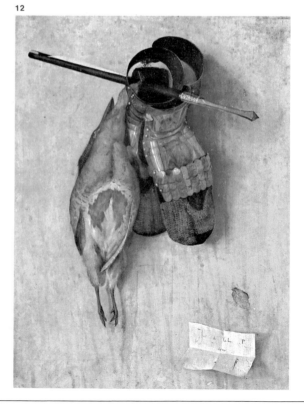

圖11和12. （圖11）勉林，《壁櫥裡的花瓶》，瑟悉(Thyssen)收藏，瑞士盧加諾市。（圖12）巴巴利，《死鳥》，古畫藝廊(Gallery of Early Paintings) 收藏，德國慕尼黑。

早期靜物畫的主題

就我們所知，靜物寫生十六世紀末時，才在荷蘭及義大利首露曙光。在南歐，則由於卡拉瓦喬的才華而煥發。在北歐，或許就是「宗教改革」的必然結果。在那次改革中，貶低了宗教藝術，使得畫家一定要找別的東西來畫。到了十七世紀初，已經發展了靜物寫生的三種基本方式。其中一種為**虛空派** (vanitas)，這一派旨在提醒人生的無常與短暫，而死神就在一角窺望。一如圖13，這一派用骷髏頭，作為死亡與來世的象徵。這幅畫中還有一根快燃盡的蠟燭和沙漏，兩者都在提醒著人們生命無常。

不久以後，便有**象徵派**的靜物寫生，它們設法表現出視、聽、觸、味、嗅等五感。這五感又與宗教、或者自然的象徵

諸如火、水、風相連。這種所謂「象徵派靜物寫生」，很久以後，又在十八世紀的繪畫、雕刻與文學中重現。

圖13至16. 四幅不同主題的早期靜物寫生。(圖13) 洛姆 (D. Lhome)，《虛空》(Vanitas)，特洛伊 (Troy) 收藏。(圖14) 利那德 (J. Linard)，《五感與四大要素》(The Five Senses and the Four Elements)，阿爾及耳美術館 (Fine Art Museum, Algiers)。(圖15) 夏丹，《繪畫行頭》(Paraphernalia of Art)，巴黎羅浮宮。(圖16) 特悉爾 (Louis Tessier)，《藝術與科學》(Arts and Sciences)。

13
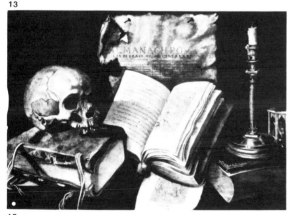

14
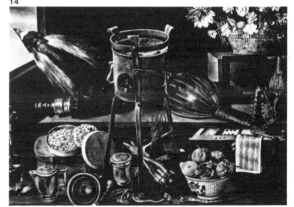

15
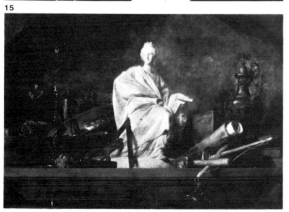

16
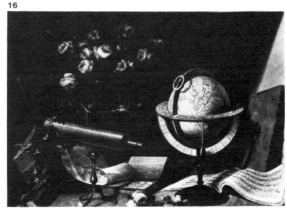

畫藝與「假像」

靜物寫生的第三種方式，便是利用經選擇的描繪對象，來呈現畫家的技藝。在這一派的畫作中，多是花朵、水果、水壺、與籃筐。十七世紀初，在靜物寫生畫中，還有小昆蟲與小動物，諸如甲蟲、蝴蝶、蝸牛、以及小蜥蜴等。在畫這些東西時，畫家力求展現自己的高超畫藝並以圖騙過別人的眼睛。這種造成錯覺（例如：畫一隻蟲落在一片水果或桌面上，使看畫的人以為那是「真的」，而不是畫上去的）的方法，導致十七世紀中期，有一種畫法稱為假像，法文為 trompe-l'œil。

在現代藝術中，假像以超寫實主義再次出現在靜物畫中。如美國的戴維斯 (Ken Davies)，英國的霍克尼 (David Hockney)，義大利的司息亭 (Sciltian)，以及為數眾多的畫家們。

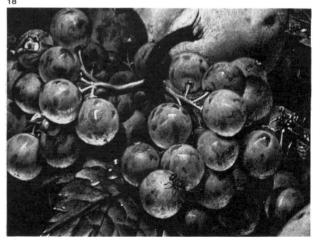

圖17. 這是法國私人藏品，莫特 (J. F. De La Motte) 所繪典型的「假像」。此類主題以及畫風的特色，便是把鮮明輪廓與細節的效果，以及幻覺的技巧發揮到極致。這種畫風迄今依然有北美洲一些畫家、以及當代一些超寫實主義派畫家在運用。

圖18. 維諾 (Claude Vignon)，《桃子與葡萄》 (*Peaches and Grapes*)（局部），J. R. 收藏，巴黎。這是早期處理靜物寫生的一個範例，顯示出了畫藝，但卻沒有象徵主義的企圖。維諾這位法國畫家，展示了他的超群畫藝，能把昆蟲畫得極小而正確。

十六至十七世紀

至十六世紀結束時，荷蘭畫家根特 Jacobo de Ghent) 與奧斯特 (Balthasar van der Ast)，法蘭德斯畫界大師老布勒哲爾 (Jan Brueghel the Elder)，義大利畫家卡拉瓦喬，以及西班牙畫家柯坦 (Sánhez Cotán)，繪出了一些最為傑出的靜物畫。緊接著在法國占有重要地位的是利那德 (Jacques Linard) 與莫雍 (Louise Moillon)，荷蘭的朔吞(van Schooten) 也廣受尊崇。

以本頁所列舉的幾幅畫來說，在結構上顯然類似。可以注意到這些靜物，並不是僅僅只畫一個個，而是一批批，乃至一堆堆的畫。利用少數但多樣化的描繪對象的簡單布置，其優點（如卡拉瓦喬在《水果籃》中所表現的）在當時還沒有受到欣賞。

19

圖19. 莫雍,《水果販》(The Fruit Vendor)，私人收藏，紐約。

圖20. 柯坦,《朝鮮薊及水果的靜物寫生》(Still Life with Fruit and Artichokes)，史帕客 (Victor Spark) 私人收藏，紐約。

20

十七世紀

在十七世紀中，荷蘭與法蘭德斯的畫家獨霸靜物畫的天下。在荷蘭，克拉斯(Pieter Claesz)、柯士曼斯 (Alexander Coosemans)、黑姆(Jan de Heem)、維爾德(van de Velde) 等人，尤其是黑達 (Willem Heda)，畫出了令人驚歎的靜物畫。而在法蘭德斯，宋恩(Van Soon)、法伊特(Jan Fyt)、佩特斯(Clara Peeters) 等人，則提高了該國的藝術成就。在西班牙境內，蘇魯巴蘭和委拉斯蓋茲發現了靜物畫的潛力，畫出了了不起的畫作，諸如《載水俠》(The Water Carrier)，以及大名鼎鼎的《桌布花瓶》(Vessels on a Cloth)；而畫出《虛空》(Vanitas)的雷亞爾 (Juan de Valdés Leal)，以及拉米雷斯 (Felipe Ramírez)均追隨了柯坦的畫派。

而在法國，成功地闡釋**死寂的自然**的畫家，有博然(Lubin Baugin)、史托斯可夫(Stoskopff)、以及迪皮西 (Dupuisy)，從只有兩三件物品的簡單圖畫，到大型畫作中精緻而風格化的內容；從「無常」的主題，到精心安排幾個水果的簡單靜物畫都有。

圖21. 博然，《棋盤靜物》(*Still Life with Chessboard*)，巴黎羅浮宮。這是「象徵派」靜物寫生的一個好例子。主題似乎是一幅代表五種感覺的畫。曼陀林與樂譜代表聽覺；小皮包、紙牌、與棋盤指的是觸覺；右邊後方的鏡子為視覺；康乃馨為嗅覺，而麵包與酒為味覺。

圖22. 黑達，《靜物》(*Still Life*)，普拉多美術館 (Prado Museum)，馬德里。黑達毫無疑問地是十七世紀荷蘭最偉大的靜物畫家之一。黑達的畫作一向受人注目，其具有藝術構成的三項重要因素：a.主題的選擇是基於確定的幾何形狀，展現出統一協調的原則。b.使用對角線的安排，引人注意的是一個高而精緻的容器或一些其他靜物；c.精心處理的色彩和諧感。

21

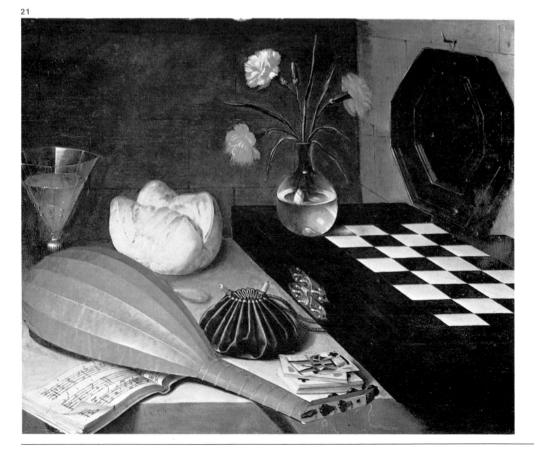

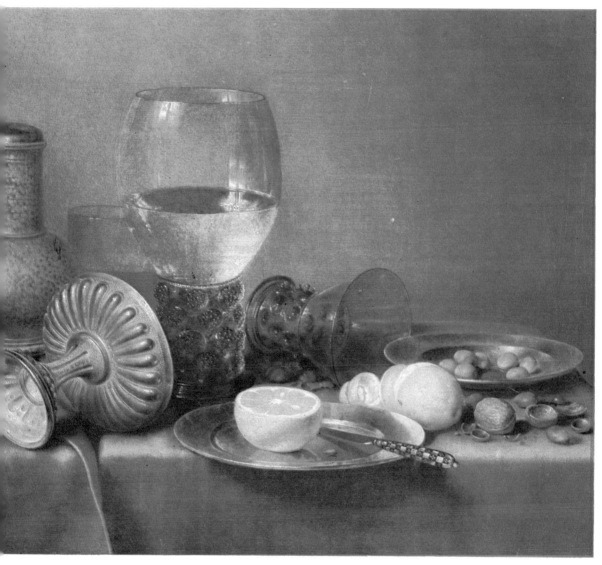

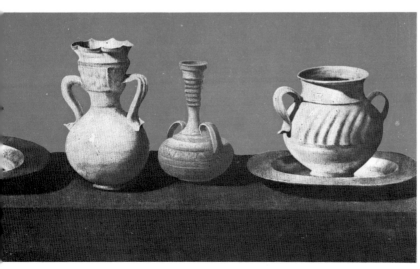

圖23. 蘇魯巴蘭,《靜物》(Still Life),普拉多美術館,馬德里。他是和委拉斯蓋茲同時期的朋友,也是塞維爾老埃雷拉(Herrera the Elder)的門人。他年輕時,便在塞維爾以幾個酒瓶畫出了這一幅名畫。這幅畫是西班牙的經典畫作之中,最最著名的靜物寫生畫之一。因為簡單而出色(令人想起柯坦),巧妙造成的立體感,以及幾件陶器的擺列,挑戰了「變化中求統一」的定則。

24

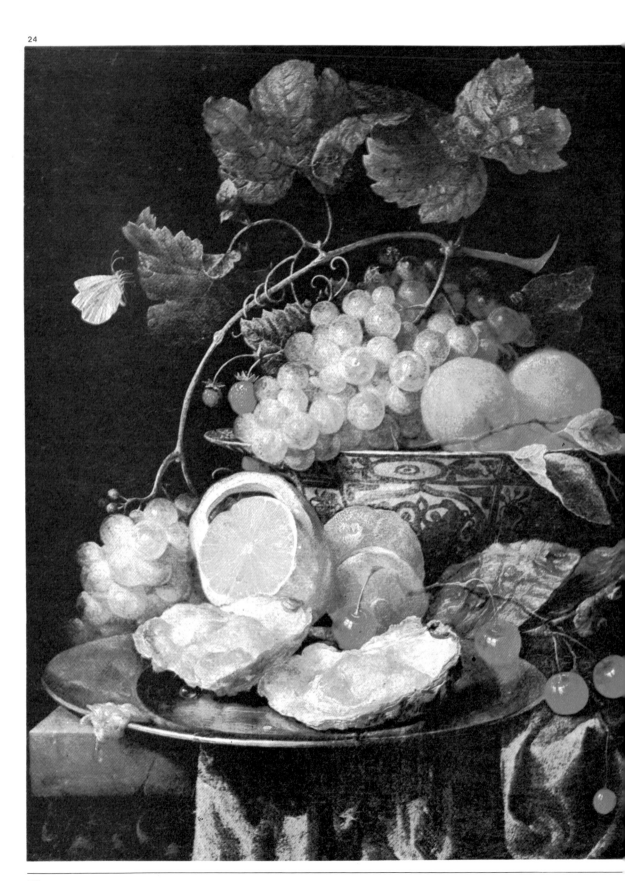

十八世紀

圖24. 宋恩，《靜物》(Still Life)，普拉多美術館，馬德里。他是法蘭德斯畫家，畫風井然有序而均衡，正如這一幅畫所表現的。在構圖上反映出開始趨向純樸，漸漸遠離巴洛克畫風。蝴蝶是當時（十七世紀中期）頻頻在靜物畫中出現的特色。

圖25. 瓦洛雅─科斯特，《白湯鍋》(White Tureen)。瓦洛雅─科斯特可以算是法國在十七、十八世紀中最好的靜物寫生畫家。她在二十六歲時，便奉准進入「皇家繪畫及雕刻學院」，她被拿來與夏丹作比較，奉詔入宮為皇后畫像，而當時的畫評家與畫家認為，她是一位出類拔萃的大畫家。

法國成為十八世紀西方藝術影響力的主要中心，靜物畫黃金時代便在這裡興盛地展開。畫家都以藝術眼光觀照大自然，追隨法國大畫家夏丹(Jean Chardin)所建立的榜樣，畫出傑出的作品。夏丹的一些畫作刊在第22頁，與他同代的畫家，很多人對奠定靜物為成功的主題都有貢獻；其中兩人，一位為烏德利(Jean-Baptiste Oudry)，另一位是瓦洛雅─科斯特(Dorothée Anne Vallayer-Coster)。荷蘭最有名的畫家之一，便是赫伊薩姆(Justus van Huijsum)，他以花卉畫以及構圖的創新而出名。在這段時間內，西班牙境內的藝術在走下坡，例外的是作靜物畫的梅倫德斯(Luis Meléndez)。

25

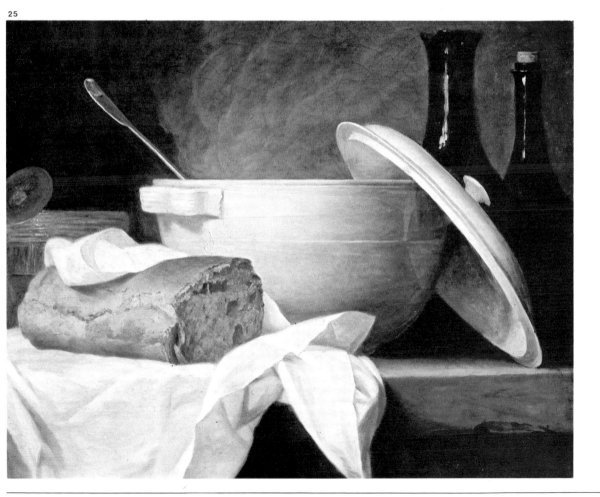

夏丹

26

27

圖26. 夏丹,《銅甕》(Copper Urn),巴黎羅浮宮。　　圖27. 夏丹,《銅鍋》(Copper Pan),巴黎羅浮宮。

28

你只要看一看在本頁所複製的夏丹畫作,便會立刻知道,這是出自大畫家的手筆。夏丹早年時,反反覆覆於靜物寫生與肖像畫之間。他最有名的畫作為《貴婦緘函》(Lady Sealing a Letter)、《洗刷女工》(Woman Scrubbing)、《廚師》(The Cook),以及聞名的《戴面甲的自畫像》(Self-Portrait with Visor)。

夏丹畫藝超群,也有才智與勇氣避開過度裝飾安排的主題,他以真實世界中的美,取代了人工場景,本頁中,便是夏丹畫作中的優異例子。

圖28. 夏丹,《花束》(Bunch of Flowers),蘇格蘭國家畫廊,愛丁堡。

十九世紀與二十世紀

自從十九世紀以來，靜物畫便一直是被耕耘最多的一種藝術，幾乎舉世頂尖的畫家，都孜孜不息地去創作。諸如德拉克洛瓦(Delacroix)、庫爾貝(Courbet)、馬內(Manet)、莫內(Monet)、雷諾瓦(Renoir)、梵谷、畢卡索(Picasso)、馬諦斯(Matisse)、布拉克(Braque)、葛利斯(Juan Gris)、達利(Dalí)；最後還有塞尚，他是當代最重要的

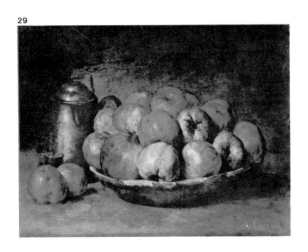

一位靜物畫家。你將可以在本書中看到他的素描與繪畫。我希望你能學習，並從中受益。

圖29. 庫爾貝，《蘋果及石榴》(*Apples and Pomegranates*)，倫敦國家畫廊。這一幅平靜而不誇飾的畫，繪於1871年，當時庫爾貝正在巴黎監獄中服刑，由於他擔任「巴黎美術家協會」理事長時，被斷定涉及「文當縱隊」(Vendôme Column)事件而定罪。

圖30. 范談—拉突爾(Fantin-Latour)，《大麗花及紫陽花靜物畫》(*Still Life with Dahlias and Hydrangea*)，托爾瓦森(Toledo)美術館，俄亥俄州。1866年，這位法國畫家繪出了這幅精品，比第一次印象派畫展早四年。雖然范談—拉突爾與許多印象派畫家很友好，他卻繼續以學院派寫實畫風作畫。

圖31. 盧梭(Henri "[Le Douanier]" Rousseau)，《瓶花》(*Vase of Flowers*)，歐伯萊特—諾克斯藝廊(Albright-Knox Art Gallery)，紐約州水牛城。這幅畫是靜物畫中畫風介於寫實主義及樸素二者之間的範例。這種畫風被認為樸素、自然、天真爛漫。盧梭是一位真正的素人畫家。幸而，儘管他力求畫得「妥當」，卻無法改變自己的畫風——他的畫風一直被判定為「比妥當要好得多」。

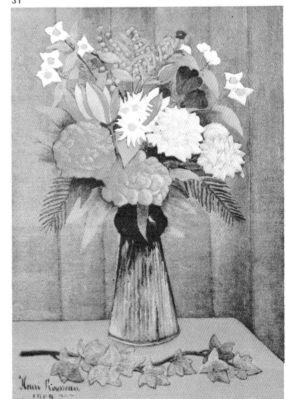

塞尚

32

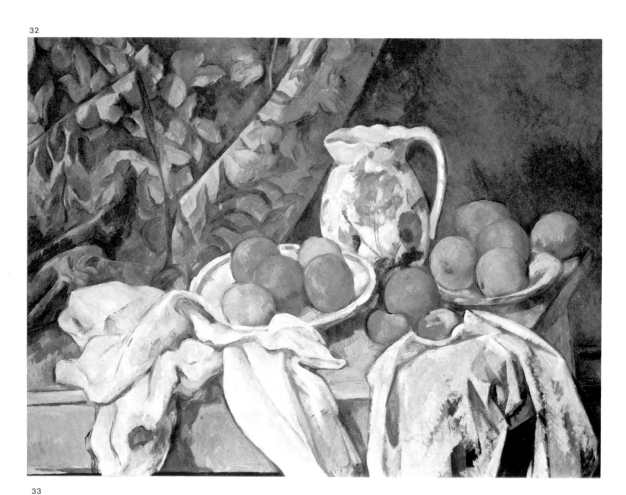

33

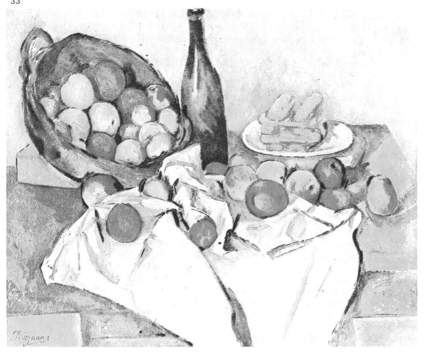

圖32. 塞尚,《窗帘及花壺靜物》(*Still Life with Curtain and Flowered Pitcher*),俄米塔希(Hermitage)博物館,莫斯科。

圖33. 塞尚,《蘋果藍靜物》(*Still Life with Basket of Apples*),藝術中心(Institute of Art),芝加哥。塞尚對畫作上各部份的排列十分出色,雖則表面上是隨意放置,但他的擺設實際上卻經過了好幾小時的仔細打量。

二十世紀

對於靜物畫歷史的簡單介紹即將告一段
落，我只以兩幅圖畫作結語，它們也許
可以視為是寫實主義範圍中的「現代」
作品。但我並不打算以它們作為二十世
紀靜物繪畫的代表作。

第一幅畫為梵谷所作，另外一幅則是諾
內爾(Nonell)的畫。第一幅色彩奪目，由
平塗的色彩表現形狀而沒有立體感，缺
乏任何形態的光影表現。在當時，這是
一種新畫風，是繪畫中獨具一格且高超
的方式。

第二幅畫由西班牙加泰隆尼亞 (Catalan)
畫家諾內爾所繪，重點在對明暗度的熟
練處理。藉著流暢的筆觸處理，他以陰
影、色彩、以及強光，小心翼翼表現出
立體感，在當時，這也是獨一無二的風
格。

稍後我還要討論色彩及明暗度，你可以
檢視出它們的實際情況。

34

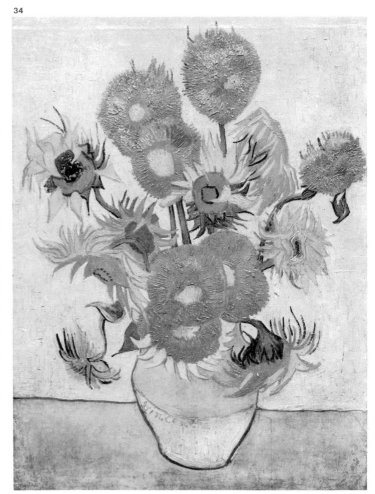

35

圖34. 梵谷，《向日葵
花瓶》(*Vase of Sun-
flowers*)，國立美術博物
館，荷蘭阿姆斯特丹。

圖35. 諾內爾，《靜
物》(*Still Life*)，現代美
術館，巴塞隆納。

現在，我們便要進行討論作靜物寫生畫時，你所需用的材料及工具了。首先要提到的便是畫室。沒有畫室，你便不可能畫靜物，它的大小一定要宜於作畫，而且舒適。再來便是照明，至少要有一扇大窗戶，使自然光線入室；人工光線也必須加以控制，使它能照明靜物，以造成對比及明暗。第三，你需要一個畫架、畫布、畫夾、畫筆、以及油畫顏料。我們開始吧。

36

畫室與材料

畫室

1904年4月，畢卡索第二次來巴黎住。一個月以前，一位雕刻家迪里奧 (Paco Durio) 寫信給畢卡索，說他在巴黎留下了一間畫室，就在貂山(Montmartre)山坡上，瑞維岡路13號（現在稱為「古多廣場」(Place Emile Goudeau)），他告訴畢卡索時，形容這一處地方：「樸實、便宜，而且在巴黎市內非常賞心悅目的一區。」

便宜是不在話下，不過最最重要的便是樸實。這間畫室在一幢破破爛爛出租用的舊木屋裡，裡面住的是畫家、作家、演員、洗衣婦，還有娼妓。畢卡索對朋友笑說，在凜勁的秋風裡，這幢可怕的房子就像是一艘帆船般搖擺起伏。詩人雅各 (Max Jacob) 替這幢房屋取了個外號「洗衣船」(Bateau-Lavoir)，這是眾人皆知「停泊」在塞納河舊木臺的名稱，人們常在這裡洗衣服。這個名稱就定下來了，一般就用來稱畢卡索的畫室。

這處有名的「洗衣船」，究竟真正的情況如何？從1905年到1909年，這兒便成了畫家、詩人、作家——包括了布拉克、杜菲 (Dufy)、尤特里羅 (Utrillo)、盧梭 (Rousseau)、賈圖(Cocteau)、阿波里納里 (Apollinaire)，還有雅各這批名人——在巴黎經常聚會的地方。

畢卡索的第一位紅粉知己奧麗薇 (Fernande Olivier)，在她所寫的一本書《畢卡索諸友選粹》(*Extraits de Picasso et ses amis*)中，她描寫這處「洗衣船」：「冬天是個冰櫃，夏天是具火爐。一處令人想起工作與雜貨店的所在，角落裡擺著一張睡椅，一具生銹的小小鐵爐，上面擺著一個陶盆作洗臉盆，旁邊是一張未施油漆的木桌，一條毛巾和幾塊肥皂。在另一個角落裡，一個已磨損的黑木櫃

圖37. 位於巴黎貂山上的「古多廣場」近照。在路燈柱後面的背景，為圍籬半掩的房屋是1900年代時，畢卡索畫室所在「洗衣船」的屋頂。由於幾年前的一把火，「洗衣船」一直是一片廢墟，但一幢新建築物現在正在興建中。畢卡索頭一次邂逅奧麗薇的廣場與噴水池依然如故。畢卡索在1904年到「洗衣船」，1909年遷走。在那五年中，他的畫室是當年所有出類拔萃年輕藝術家集會的地方。他在「藍色」與「粉紅色」時期的畫，大部分都在這裡完成。

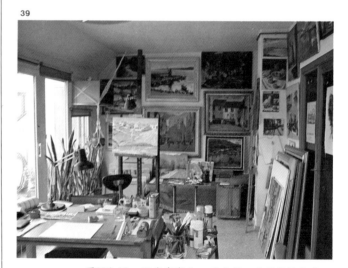

圖39和40. 現代畫家的畫室也許就像這樣子，任何房屋或公寓的頂層，通常都有充足的天然光線。最理想的是應有一間房，可以區分為繪畫、閱讀、款待客人，以及聽音樂等等地區。

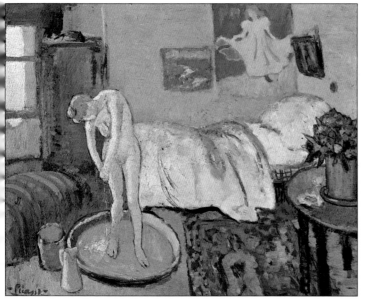

圖38. 畢卡索,《藍室》(*The Blue Room*) (1901),菲利甫收藏館 (The Phillips Collection),華盛頓。這房間是他在巴黎克里奇大道所租的住處,房間雖小,卻並不妨礙畢卡索在他「藍色」時期開始時,畫了這幅畫以及好幾幅別的畫。

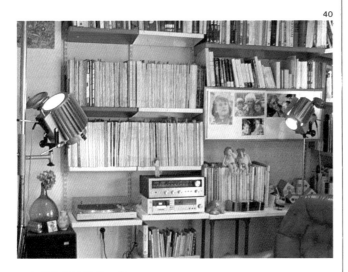

一如這些照片所示,畫室並不需要非常大。

箱,權充坐起來不舒服的椅子。一張麥稈編墊的椅子,幾個畫架,大大小小的畫布,地板上到處都是一管管的油畫顏料、一支支的畫筆、一罐罐的松節油。沒有窗簾……」為畢卡索寫傳記的一位傳記家還作了補充:「支撐所有這些的,是一片腐朽的地板。」

「洗衣船」畫室實際上相當大 —— 大得足以一次有十五個人在那裡聚會討論藝術。比起畢卡索1901年待在巴黎時於克里奇大道(Boulevard Clichy)所租的那間房子一定大得多了。從圖38上判斷,這間房子不可能大於4公尺×5公尺。

儘管在克里奇大道的房子狹小,以及在「洗衣船」的條件惡劣,畢卡索卻在他的「藍色」時期,畫出了許多有名的畫,這系列令人驚歎的畫作,現在被認為是他最好的作品之一。

這些關於畢卡索畫室的細述,顯示出關於繪畫的創造過程的速度,並不一定會受到周遭環境的影響。但同樣地,還是需要有一定的最基本設施 —— 空間、光線、及材料。我們先考慮一間畫室所需要的最小空間。雖則很多業餘畫家也許不得不利用他們的起居室。

一位畫家所需要的畫室,僅僅只要約為寬4公尺、深3½公尺。當然,若有一間更大的房間更好。

以我對畫家畫室的知識來說,我相信這一大小很合適。我在一間畫室中作畫多年,面積為寬4公尺,深5公尺。現在工作的房間,為8公尺寬,深3.3公尺。房間的一半用來閱讀、寫作、與朋友聊天,或者聽聽音樂。

你的工作室應當有天然光線,但請看下頁,對光線作更多的了解。

光線的重要

大多數畫家都藉日光工作，但如果他們願意，沒有理由說他們不能靠人工照明來作畫。很多專業畫家時常同時畫兩幅畫，一幅在上午，靠日光；另外一幅則在天黑以後，靠人工照明。這並不是什麼鮮事，在1600年，卡拉瓦喬藉燭光端詳和畫出他描繪的對象（因此他的畫有強烈的對比）。早幾年，也就是1586年，葛雷柯(El Greco)在他的畫室中，擺列起帷幔、模型、以及活生生的模特兒，靠燭光來作畫。他許多了不起的畫，包括《奧爾加斯伯爵的喪禮》(The Burial of Count Orgaz)，都是在晚上畫出來的。

畢卡索在「洗衣船」時，經常畫到很晚，需要光源的話，就用藍色的煤氣燈。這至少能部分說明，在他的畫作中藍色成為主色以及他那有名的「藍色」時期的原因。

一間畫室至少要有一扇大窗戶，以便能藉自然光來作畫，使描繪的對象有一種前側向或側向的照明光線。

以人工照明作畫，便要有兩種光源，一種照在描繪的對象上，另一種則照在畫作上。還應當有另外一盞燈，以照明全室。照在描繪的對象上的光線，可以用一種有寬燈罩的100瓦特的燈泡，這可以使畫的人能避免強烈的聚光，及由於直接光照而造成過份的對比。畫靜物畫時，燈光應離畫作80公分到100公分遠，通常這也是對描繪的對象良好照明的最佳距離。

畫本身需要由上方投射下來的光源，最好用可調整或者可伸展的燈，而且，也是用100瓦特的燈泡。

重要的一點便是要使用光度相等的兩個燈泡，這樣可以使得工作的照明與描繪的對象的照明比起來，不致於太強烈，

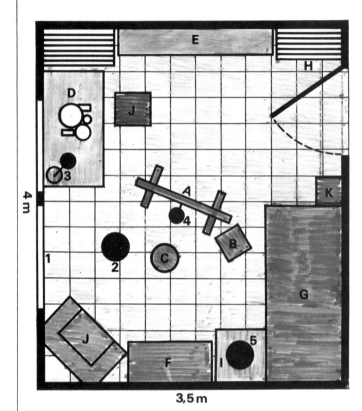

照明及畫室器材

圖41. 本圖可以給你一些基本觀念：畫室的最小尺寸、燈光的佈置、以及基本的設備。

1. 在外牆上的窗戶或光源
2. 總光源（人工照明）
3. 桌燈，用以照明靜物
4. 畫架燈，高於畫作
5. 臨時用之桌子的額外燈光

這間畫室寬3½公尺，深4公尺，包括了下列器具，這些器具你會在以後各頁中學得更多。

A. 畫架
B. 小桌
C. 畫橇
D. 放靜物主題的長桌，也可於其上做草圖的準備工作
E. 書架
F. 紀錄櫃
G. 畫室躺椅
H. 貯放已繪及未繪畫布的地方
I. 臨時用的桌子
J. 有扶手的椅子
K. 靠背椅

反過來也是一樣。否則會使畫的人，在
用色時過淺或過深。

最後，總光源應該設置在接近天花板處，
依畫室的大小而用60瓦特或者100瓦特
的燈泡。而且要確實使總光源不會投射
額外的暗影，以免影響描繪的對象的照
明，以及誇大了強光。

圖42至45. 自然的散光
使描繪對象的形象柔
和，而人工照明（直接
光）則加強了對比。

圖46. 在這種情況下，
必須從左面照明畫架。
這幅顯示如何放置畫架
及描繪對象的位置。

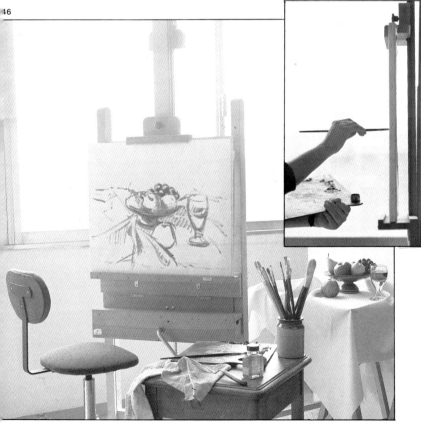

圖47. 人工照明會過
份反射，以水平角度執
畫筆時，尤其看得出來，
所以務必小心。

圖48. 要除去反射，你
可以把光源放低，使畫
布傾斜，以傾斜或者垂
直角度使用畫筆。

畫架

你的畫室中會需要種種不同的東西，依
重要性將其列出如下：

- 畫架
- 繪畫工作檯
- 高腳凳
- 放置寫生用靜物的桌子
- 幾把椅子和一張沙發
- 書架
- 畫夾

現在先談畫架，油畫有兩種畫架，一種
為戶外寫生用；另一種則為畫室中作畫
用。前者通常是一個可以摺合的三腳架
畫架，宜於戶外作畫。倘若你是個生手，
也許以為戶外畫架，較好在家中畫室使
用，而這種細腳畫架卻可能會垮下來。
相反的，畫室用畫架非常穩固，足以承
受強力地拍塗擦抹。

在本頁及以後各頁，你便可以見到一具
室外用畫架，也可見到一些較為普通的
畫室用畫架。

圖49. 一般使用的室
外畫架。這種畫架放不
下大型畫布。再加上它
的穩定性差，所以不建
議作為室內畫架。

圖50. 室內三腳畫架，
大約170公分高，可以放
寬100公分、高81公分大
小的畫布，這是在藝術
學院中常用的一種畫
架。

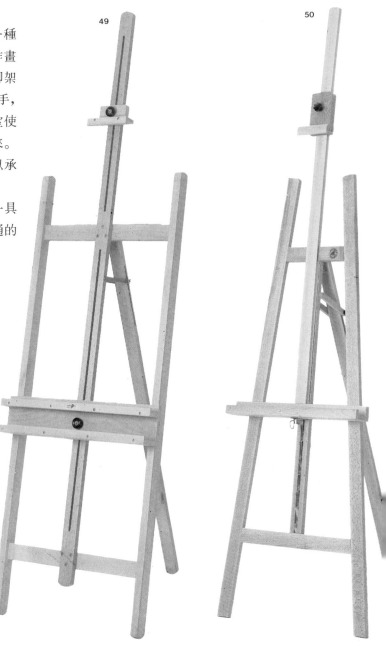

49

50

圖51. 這是專業畫家常用的室內畫架，有結實的木架支撐，下裝四個滑輪，易於移動及調整。畫架上有兩個框架，一個放置畫布，一個用來在作畫時，放置油畫顏料管、畫筆、抹刀等等。這兩個框架可以依需要調整高度。畫架中間的支桿，也有一個可以調整高度的夾板或固定板，可以夾住畫布不動。

圖52. 這種畫架與前面一種差不多，只不過略略大一點，架上有一根中央支臂，能使畫布傾斜以避免光的反射，這種畫架的設計旨在供繪製大型畫作用。

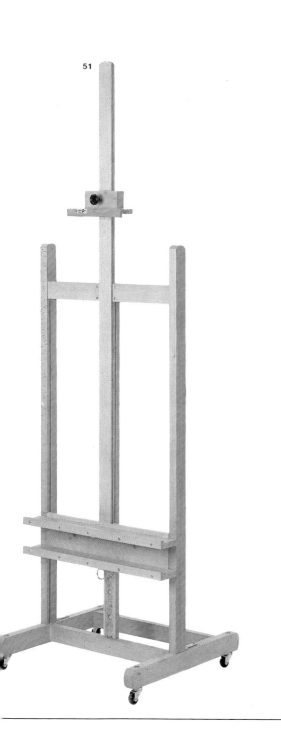

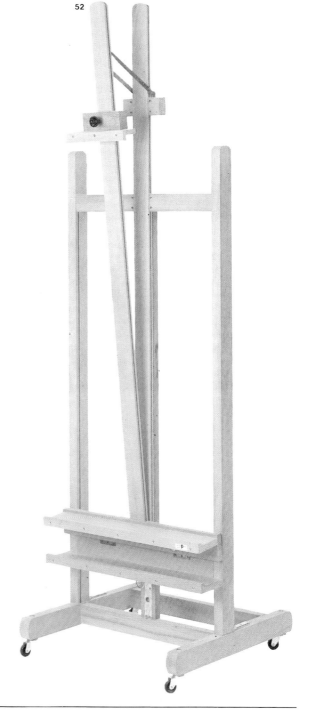

家具及工具

畫家在畫室工作時，畫架邊需要放一種
小工作檯。在美術用品店，你也許能找
到一種綜合用途的立櫃（圖54）。圖中的
這一種有滑輪，所以畫家可以輕而易舉
在室內移動，作畫時，把它拖到畫架邊。
這種工作櫃很管用，因為它可以貯放顏
料、碎布、畫筆、調色板，所有需要的
東西隨手可得。立櫃頂部隔成數格；有
抽屜可以抽出來，隔出的空間與架子，
可以安放瓶瓶罐罐及碎布等等。

如果你願意，也可以用普通的小桌子或
工作檯。前陣子，我把一個舊打字機檯
改成了作畫用，在上面固定一塊板子，
下面再加個儲槽，像圖55所示。

53

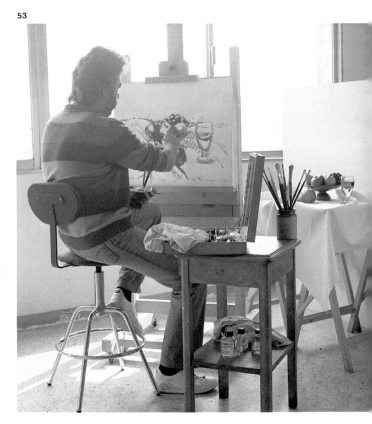

54

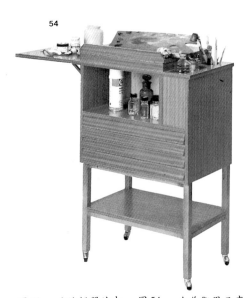

55

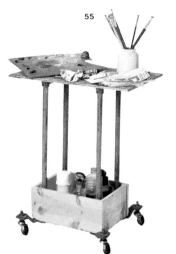

56

圖53.　在這幅照片中，
你可以見到一個有伸張
桿的畫架，有靠背的活
動坐橙，以及一個小小
的臨時工作檯。

圖54.　在美術用品店
中，你也許能買到這種
立櫃，它有抽屜、格子
可以抽出來，還有隔層
可以放置畫家所需要的
每一件東西：油畫顏料
管、畫筆、抹刀、瓶子、
碎布等等。因為有四個
滑輪，可以輕易地移動，
或許除了價錢高以外，
它唯一的缺點就是缺少
平坦的工作平面。

圖55.　多年以來，我一
直使用一個像這樣以舊
打字機檯改成的小工作
檯。

圖56.　在畫室裡你至
少需要兩個畫夾，用來
貯放畫紙或者畫好的
畫。像本圖這種畫夾架
很有用，可以在美術用
品店中買得到。

圖57和58. 右圖：有可以調整的靠背、坐墊的畫椅。左圖：一般使用的木畫橙，坐墊高低可調整。

圖59. 如圖中的這種一塊木板，可以把一張桌子改變成為工作檯，這樣畫畫和素描就比較不累。

畫家的坐橙通常都相當高，所以坐著或者向前靠都很舒服。如果你願意，坐橙下裝滑輪是個好點子，再加上一個可以調整的靠背，可調節的座墊，和腳踏。如圖58所示。

還有一種實用的三腳木橙，座位高低可以調整。加上小小一層平坦的橙墊，可以更為舒適一些（圖57）。

畫室也需要一張普通桌子，大約為140公分長、80公分寬，大小足以放置主題的靜物。這張桌子也可以用來描畫，或者用塊畫板靠著它，或者就在上面加一塊木板，把它變成一張畫桌（圖59）。

書架很重要——每一位畫家都需要有一個小小圖書室，收藏構圖、作畫、藝術、及藝術技巧的書籍。

畫室中，也務必要有畫夾，至少有兩個大畫夾，用以貯放畫紙和完成的畫作。

57

58

59

油畫的畫布和畫板

油畫最常使用的畫布，為亞麻布、棉布或者大麻布。畫布裝在木製畫框上，然後加以準備,塗上一層稱為底料的漆。畫布也可以打底，僅僅只施用一層白色的壓克力。不過由你自己來動手，並不是一個好主意 —— 這是專門人員的工作。

美術用品店均有出售準備得極好的畫布，有各種布面，從粗糙到光滑都有，以適合各種畫風。但畫小幅畫時不要用顆粒粗的畫布。

因為準備好的畫布，裝在木製畫框上出售，繃得緊不緊，端看畫框四角那四個小小楔子釘得如何而定，出售的待用畫布也有各種尺寸大小。

畫小幅油畫，畫布板 (用布包著的紙板) 或者準備好的薄木板也可以用。急著要用時,可以用一塊質地好的普通厚紙板，以松節油調稀油漆，整個塗上一層打底。你可以在沒有打底的畫布板或者木板上畫，但是油畫顏料會被吸收掉，失去色彩的質感，而畫的過程也要久些。質地好的厚畫紙，對油畫顏料的接受程度相當高。

畫布、畫布板、以及木板均有各種大小不同的尺寸。這裡有張國際畫框尺寸表，依照所畫主題，區分為「人物」、「風景」與「海景」三類。所以畫家可在這三類中選擇各種不同的尺寸。「人物」畫布比「風景」畫布要方正些，而相對於高度而言，「海景」畫布最寬。

國際油畫畫框尺寸

號數	人物畫	風景畫	海景畫
1	22×16 cm	22×14 cm	22×12 cm
2	24×19 cm	24×16 cm	24×14 cm
3	27×22 cm	27×19 cm	27×16 cm
4	33×24 cm	33×22 cm	33×19 cm
5	35×27 cm	35×24 cm	35×22 cm
6	41×33 cm	41×27 cm	41×24 cm
8	46×38 cm	46×33 cm	46×27 cm
10	55×46 cm	55×38 cm	55×33 cm
12	61×50 cm	61×46 cm	61×38 cm
15	65×54 cm	65×50 cm	65×46 cm
20	73×60 cm	73×54 cm	73×50 cm
25	81×65 cm	81×60 cm	81×54 cm
30	92×73 cm	92×65 cm	92×60 cm
40	100×81 cm	100×73 cm	100×65 cm
50	116×89 cm	116×81 cm	116×73 cm
60	130×97 cm	130×89 cm	130×81 cm
80	146×114 cm	146×97 cm	146×90 cm
100	162×130 cm	162×114 cm	162×97 cm
120	195×130 cm	195×114 cm	195×97 cm

60

F P M

61

圖60. 本圖為三類畫布的比較:F (人物畫)、P (風景畫)、M (海景畫)。

圖61. 四根木頭結合而成為一個畫框，畫布裝上後，用四塊小楔子打進畫框內方四角的木槽裡，便可以使畫布繃緊。

如何做畫框

顯然，去買一個現成的畫框，比起自己做要方便得多。不過也許你住的地方，離美術用品店很遠，也許你可能會浪費掉一塊畫布——這是常有的事——並留下一個空畫框。

在上面兩種情形下，知道如何做畫框和釘上畫布，是件有用的事。

你將需要四根木頭，幾塊木楔，一把拉緊畫布的寬嘴鉗，一個釘槍，一把釘鎚，和一把鋸子。

研究一下這些照片吧。

圖62. 要做一個畫框，得要這些材料：A.木條；B.木楔；C.夾緊畫布的寬嘴鉗；D.釘槍；E.釘子；F.釘鎚；G.鋸子。

圖63和64. 拼合畫框，木條內側(B)比外側(A)要窄。寬度的差異，影響畫布蒙住的一邊，可以防止畫布受損。

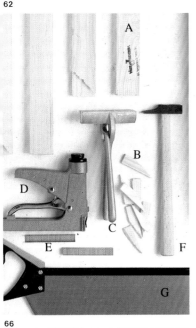

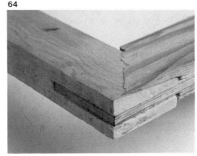

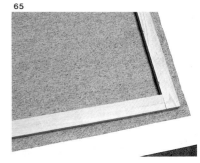

圖65. 畫框裝好，接著裁剪畫布，而各邊多預留4公分。

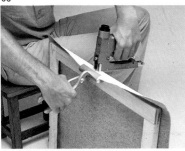

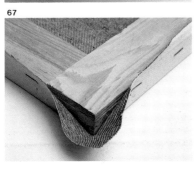

圖66. 把畫布釘住一邊，再用鉗子和釘槍拉緊，把其餘部分釘在畫框上。

圖67. 把畫布拉緊，並在每個角摺疊。

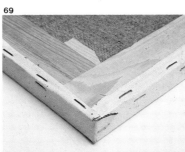

圖68和69. 你必須以這種方式，把畫布在畫框各角上摺好，然後用釘槍把畫布多餘部分釘在框邊上（圖69）。像圖69一般，把楔子敲進各角內。

油畫的畫筆

油畫最常使用的筆，都由豬鬃製成；你也可以用貂毛筆畫細處、畫線、勾邊等等。豬鬃筆有三種形狀，在美術用品店中，稱為「圓頭筆」、「平頭筆」、和「扁圓筆」。有些國家中，你還可以找到一種扇形畫筆，這種特製的筆，可以用透明油畫顏料蓋過畫，在畫面形狀與色彩有問題的部分加以混合。貂毛筆則都是圓頭筆或平頭筆。油畫的畫筆長28公分到30公分；豬鬃畫筆筆頭的厚度，依畫筆桿上的號數而異。畫筆號數由0到24，在「1號」以後便全是雙數（即0號筆、1號筆、2號筆、4號筆、6號筆、8號筆、10號筆等等）。 畫油畫，你需要一套大約十五支的畫筆。

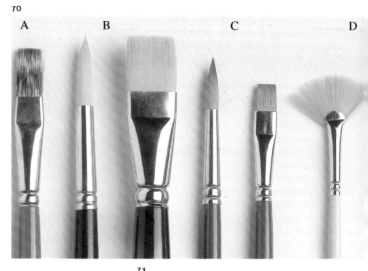

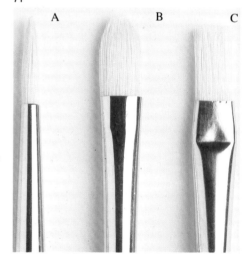

圖70. 油畫的畫筆：A. 貓鼬毛筆；B.合成筆；C.貂毛筆；D.供極為輕柔混合用的扇形貂毛筆。

圖71. 三種豬鬃筆，也是油畫中最常用的畫筆：A.圓頭筆；B.扁圓筆；C.平頭筆。

圖72. 從0號到24號的整套豬鬃筆。

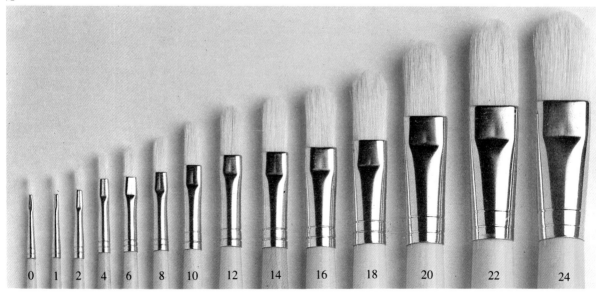

73

'4

圖73和74. 兩種執筆法：(上圖)直直地拿著畫筆以水平方向作畫；(下圖)或沿手掌執筆桿垂直作畫。

圖75. 本圖為油畫握筆的一般方法，基本上與執鉛筆相同，不過離筆尖更遠一些。以這種位置用筆，便可以揮灑自如，隨著筆勢對畫作有更寬廣的全面觀點。

76

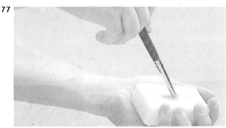

77

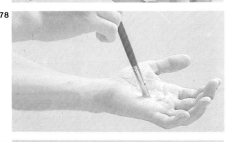

78

79

圖76至79. 對畫筆應當小心照料，保持在良好的狀態的舊畫筆畫起來比新筆好得多。倘若你要在第二天繼續作畫，便不需要徹底洗筆，只要浸在松節油內，用碎布拭過即可。在急迫時，可以把畫筆筆毛浸在碟內或罐內水中，放一天以上。但如果在畫過以後，立刻徹底洗筆，總是要好得多。最好的方法，便是用肥皂和水，把筆毛在一塊肥皂上擦，然後放在手掌心裡揉擦，再浸在水裡，反反覆覆直到肥皂沫白了，顯示筆洗乾淨為止。要加快動作，可以用大拇指與食指夾住浸了肥皂的筆毛揉擠。

圖80和81. 有一種特別的洗筆罐，分為兩層，上層罐底有孔，你把松節油倒進罐內時，畫筆上的油畫顏料便滴到第二層底上了。這種方式可以使第二套筆，有相當乾淨的松節油可洗。

80

81

調色刀與腕木

調色刀是一種木柄小刀，有一個圓端且富彈性的刀片，但卻沒有刀口。調色刀通常為泥刀型，最常用在為畫過的地方刮去顏料，或者清理調色板或畫作。用調色刀作畫要特別靈巧，要用上兩三把調色刀來替代畫筆。

腕木是一支輕巧的木棍，約為 1 公尺長，有一個球形的桿端，可以用來使手穩定，畫出細膩的地方、或者極其精確的潤飾，而這時油畫顏料未乾，你不能直接把手靠在畫上。

在近來，腕木已很少使用了。

圖82. 以調色刀在調色板上混合油畫顏料。

圖83. 調色刀上全是油畫顏料，立即可用了。

圖84. 以調色刀作畫。

圖85. 你可以用報紙清理調色刀。

圖86. 如何用腕木工作：杖尖應當靠在一處比較不重要的畫面──舉例來說，靠在背景上。這在你需要畫輪廓或者非常精密的線條時，可以支住作畫的那隻手。

圖87. 從左到右，為五種調色刀及一根腕木。

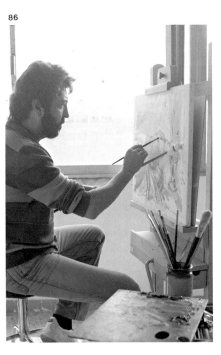

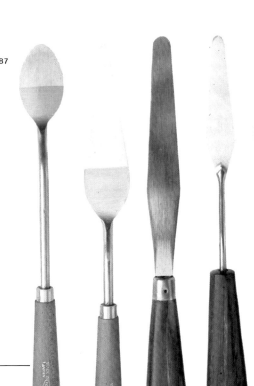

溶劑和油壺

圖88. 碎布：棉質或亞麻質的舊布，一向都非常有用，可以用來擦拭畫筆，擦乾或清理調色板，甚至擦去你畫作的一部分。如果你用炭筆畫底稿來幫助你畫油畫，便需要用定著液固定住炭色。

圖89. 雙油座及單油座（附著在調色板上）。

圖90. 油畫作畫，你可以用亞麻仁油，蒸餾松節油，亮光漆，以及完成時的保護油。

在油畫中最常用的溶劑便是松節油與亞麻仁油，有些畫家用兩種混合，有些人（包括本人在內）則只用松節油。你用的亞麻仁油愈多，等畫乾的時間就愈久，但會較為光亮。比較起來，松節油乾得快，但完成的畫面較沒有光澤。在作畫時，要記住基本原則「厚蓋薄」十分重要。畫頭一兩層時，應該一點亞麻仁油也沒有，以蒸餾過的松節油將油畫顏料稀釋，所以之後畫在這層表面上的一層，因為是在略略潮濕的表面上而不會龜裂。

你可以買特製的油壺，供作畫時盛放溶劑之用，這種油座通常為金屬，座底可以夾緊附著在調色板上。油壺單座與雙座都買得到，不過你在畫室中作畫時，也許會發覺較大的罐子更為有用。

在繪畫的第一階段——畫面的構成時，也許會需要用炭筆或者是噴霧定著液。

88

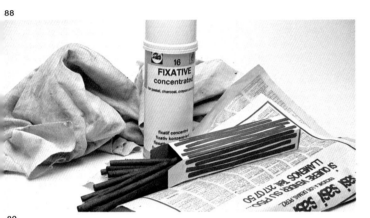

89

90

油畫顏料

在這個階段，你最好決定要使用什麼油畫顏料，要用多少，哪一種廠牌最好等問題。

油畫顏料廠商提供範疇極為廣泛的色彩，有七十五種以上不同的顏色。大多數專業畫家卻認為，只要十四種顏色就足夠了。至於就每一種顏色的需要量來說，油畫顏料通常分三種大小（大、中、小）；所有的色彩，除了鈦白色以外，中管應該夠了。對白色來說，建議用大管，因為這會是你用得最多的顏色。

91

圖91. 油畫顏料有不同的大小。鈦白色是用得最多的顏色，最好用大的。

圖92. 這裡有許多不同廠牌的油畫顏料管。左邊三種為「學生用」；其他三種為「專業用」。

92

畫箱

當你在畫靜物寫生時，是不需要一種內有各種油畫顏料及材料的特別畫箱的。但在戶外寫生，不論你是喜歡鄉村風景、城市風光、或者海景，那就是畫家裝備的一部分了。在畫室裡，也可用一種輕便可移動的畫箱，畫家取用及放置畫筆、顏料、以及碎布，都很有用。

圖93. 木質小油畫箱，堅固且實用。

圖94. 塑膠油畫箱。各格分盛油畫顏料管、畫筆、及溶劑。

圖95. 常見的一種木質畫箱，有金屬隔架，最適合戶外油畫寫生。箱蓋上附著的活動臂，可以放一塊畫布板，甚至顏料未乾時也可以。放置的畫布板與調色板及箱蓋並不接觸。

塞尚發展出任何繪畫構圖的基本法則：描繪對象的
所有形狀，都能簡化成一個幾何圖形 —— 圓錐形、
圓柱形、球形。在以後諸頁中，你就會學到如何畫
各種不同靜物，以及靜物的構成要素，諸如玻璃的
透明性等。這項原則會協助你畫很多不同的形狀。
在熟悉了描繪對象的結構以後，便能處理畫面的配
置。而要讓畫面的配置獨特而精彩，你便應該知道
運用兩個基本原則：透視及比例。

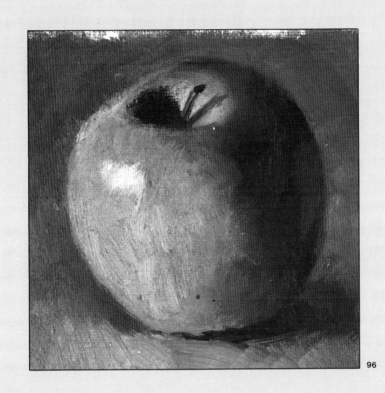

96

形狀及立體感

形狀的研究

塞尚年輕時，就深為靜物以及對形狀、立體感的研究所吸引，大約在1860年左右，荷蘭一位畫家在埃克斯─安─普洛文斯 (Aix-en-Provence) 的博物館展出一幅靜物，塞尚就臨摹了這幅畫。在這幅畫上，塞尚選擇了一部分，覺得這一部分最有助於他研究球形的立體感：一盤桃子（圖97）。到了1904年4月，也就是他逝世的前兩年，塞尚寫信給朋友貝納 (Emile Bernard)說:「**適當地透視每一件事物，大自然的所有形態，都可分成圓柱體、球體、或者方體。**」這種方法，他在早些時的畫家集會中，與朋友的談話中，以及信件中都表達過。他也在晚年的畫作中加以運用，而在二十世紀初，許多畫家也都予以採用。畢卡索從這一幾何論中，開發了立體派；這一理論也成為素描及著色的一項基本原則。

把塞尚的理論，拿來檢視構成一幅靜物畫的物體形狀時，尤其正確。舉例來說，諸如一張桌子、一堆書、一張設計為矩形的桌布，基本上都是方體；一個蘋果、一顆葡萄、一個洋蔥、以及一個烹調用的鍋子，基本上都是球體；一個玻璃杯、一個茶杯、以及一個瓶子都是圓柱體。

圖97. 塞尚年輕時代對物體形態的研究極感興趣。此幅畫大約在1860年創作，透過對一張靜物畫細部的臨摹，使他對立體感有更深入的研究。

方體	球體	圓體及圓柱體
桌子	各種水果及蔬菜：	酒瓶或大玻璃杯
書	蘋果	茶杯
箱子	桃子	瓶子
桌布	梅子	砂鍋盤
沒有精確形狀，但	西瓜	茶托
卻適合於方形或方	橘子	菸灰缸
體之物，例如：	番茄	其他陶瓷
一朵花	洋蔥	罐、瓶
一根香蕉	馬鈴薯	鉢
一串葡萄	蒜頭	其他容器
	水壺	
	陶罐	

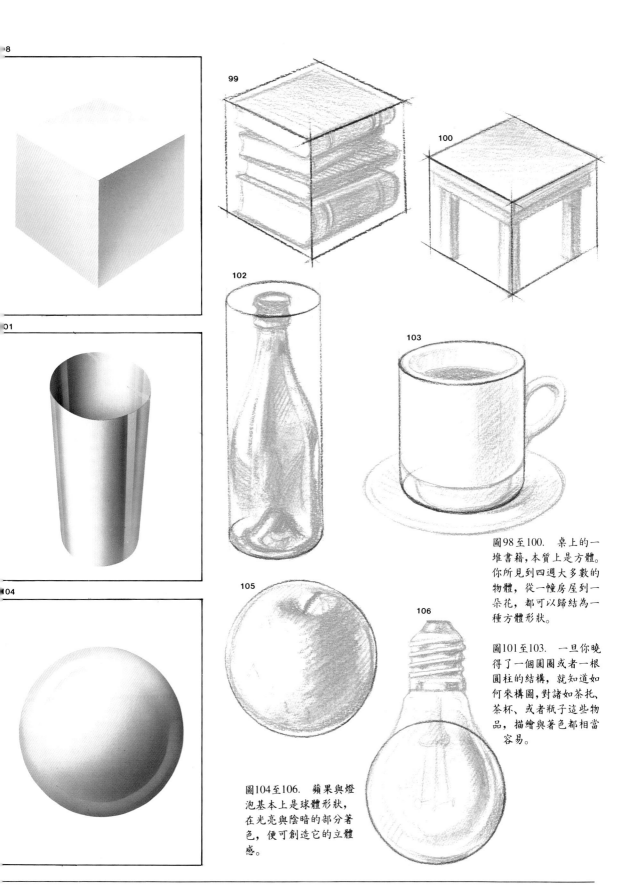

圖98至100. 桌上的一堆書籍,本質上是方體。你所見到四週大多數的物體,從一幢房屋到一朵花,都可以歸結為一種方體形狀。

圖101至103. 一旦你曉得了一個圓圈或者一根圓柱的結構,就知道如何來構圖,對諸如茶托、茶杯、或者瓶子這些物品,描繪與著色都相當容易。

圖104至106. 蘋果與燈泡基本上是球體形狀,在光亮與陰暗的部分著色,便可創造它的立體感。

構圖與透視

方體、正方形、以及矩形，一向有透視上的問題。作畫的人若知道如何利用透視，便可呈現出第三度空間：深度。也許你知道，基本上有兩種透視法，由看這個描繪對象時是從正面（平行透視法）、或是從四分之三處（成角透視法）而定。倘使你曉得運用下列三項基本要素，便能精通平行透視法與成角透視法：

水平線
視點
消失點

水平線一向與眼同高，你直直地向前看，便可找到它。視點依水平線而定，就在觀察者視角的中間。由描繪對象延伸出的幾條斜線，交會於遠處的水平線上，便可得到消失點。而平行透視時，僅有一個消失點，那便是視點。成角透視或兩點透視時，不論視點何在，都有兩個消失點。

在圖112，你會看到利用以透視法畫出的正六面體或平行六面體，可以再畫出圓柱體。

圖107. 一個方體的輪廓，全部以平行線畫出來，包括了傾向遠處的線（A線及B線），這個方體缺乏透視，因此也缺乏深度。

圖108. 除了A線與B線，一個方體的所有的線都平行，這個方體也是以平行透視法畫得。

圖109. 一個方體以兩組不同的線來畫，每一組線交會於水平線上，但彼此並不平行，便是以「成角透視法」畫得。

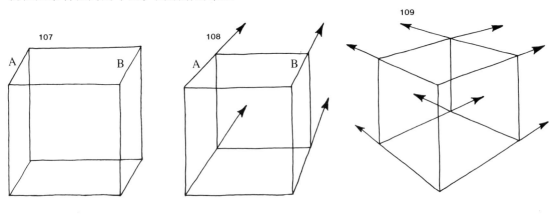

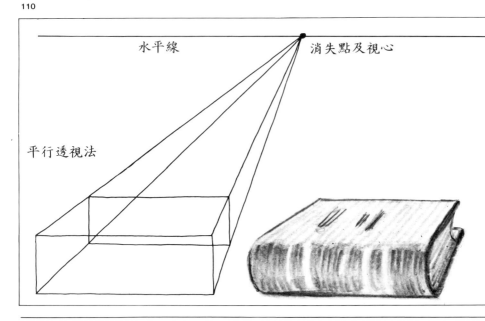

圖110. 這是「平行透視法」作畫的一個例子，有水平線，在一處合而為一的消失點，以及視點。顯示出交會的物體傾斜線，造成了深度的印象。恰當運用這種線，便能把真實物體──例如，一本書──畫得很正確。

水平線　　消失點及視心

平行透視法

11

水平線一向與眼
同高

水平線　　　　　　　　　　　　消失點B

視心

至消失點B

成角透視法

至消失點A

視心接近描繪
對象的中央

在成角透視法中，視
心獨立於各消失點之
外

圖111. 如果你要畫得
好，知道透視的原理是
很重要的。一個畫家徹
底了解了這些法則，便
可隨心所欲將所畫的主
題加以組合，選擇重要
部份，予以結合，甚至
加以扭曲改變。

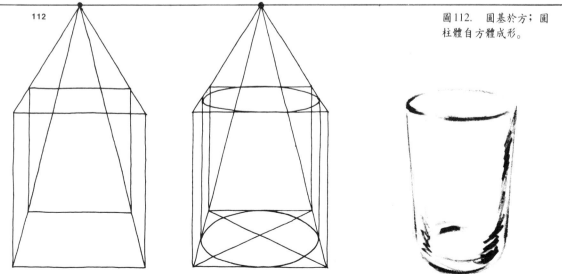

112

圖112. 圓基於方；圓
柱體自方體成形。

結構

在現代畫中，很多畫家改變和扭曲透視，把水平線、視點、以及消失點故意省略，這已普遍地被接受。舉例來說，一位畫家也許把一個瓶子底畫成矩形，或者構造一個方體，但不表現深度。事實上，這沒有半點兒不對，甚至如果你到達了這一階段，需要創造個人的風格，以及自己的表達方式，這甚至是件好事。不過，我實在相信要到達梵谷所說的：「不精確比起真相更真實」，你先要知道如何能從記憶中，正確地畫一個方體、一個圓柱體和一個圓形 —— 容易得就像你簽自己的名字一般。而現在，你就可以發現這不像聽起來那麼容易。

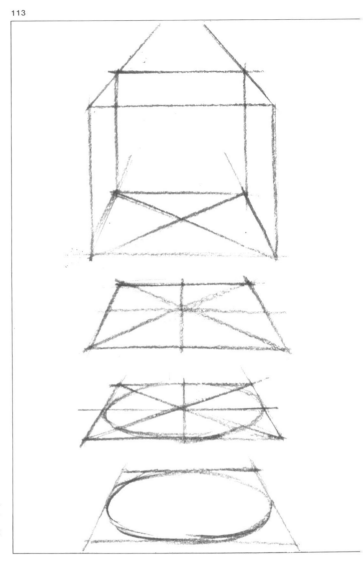

113

圖113. 在不用直尺與丁字規下，全憑記憶來畫，試試畫這些圖：方體、方形、和圓圈，你辦得到嗎？

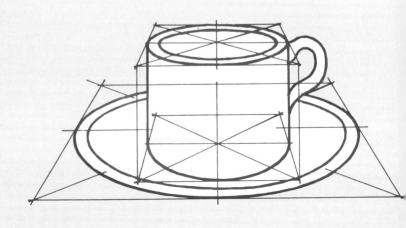

114

圖114. 如果你能畫得出圖113，那麼你就應該能畫這個結構，畫出一個茶杯與茶托。顯然，畫一個茶杯與一個茶托，並不需要這麼複雜的結構，但你應當知道這種架構存在，並在描繪它時已經意識到。這種方式可以使你避免業餘畫家的典型錯誤，這倒不是說你缺乏藝術的創造力，而僅是易因缺乏專業技巧而犯錯。

常犯的錯誤

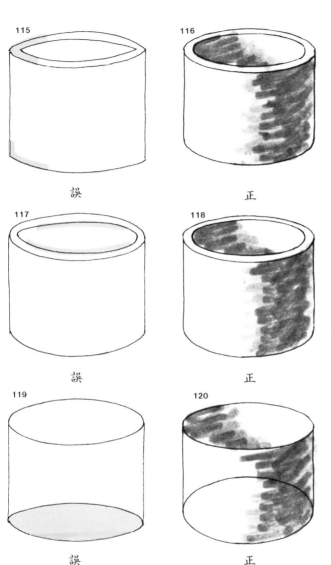

115

誤

116

正

117

誤

118

正

119

誤

120

正

圖115和116. 在這個圓柱體的底部，你可以看到通常一個圓圈畫得不正確時的錯誤。把底部的頂點畫成稜角狀是不對的。

圖117和118. 另外一種常有的錯誤，便是想畫出圓柱體的厚度時（圖117），便畫上兩個圓圈，一個在內一個在外，毫無透視感。

圖119和120. 圖119顯示出一項常有的錯誤，就是以同樣的方法來畫圓柱體上下兩方的圓。為了把這一點看得更為清楚，參看圖121裡依透視的觀點而成的各種圓形。

圖121. 本圖顯示出透視而得的圓形。當你畫圓柱體時，可參考這個範例。

121

122

圖122. 一旦你能正確地輕易地構建各種形狀，便可以無須工具、草圖、或事先構圖──的確不需要打草圖，便可以進行作畫了。然後你便可試試直接畫出杯、碟、水果、或任何靜物，不論多麼複雜，只須聚精會神在立體感與色彩上。你到了這一階段時，便可以對形狀隨心所欲，或者不理會透視原則，以完完全全的自由來構圖作畫。

大小及比例

你畫靜物時應畫多大？在靜物寫生中，你所畫的靜物大小，絕不應比實際的大小大很多。可別把靜物畫得過於「膨脹」，使得四週幾乎沒留下的空間。但反過來說，你也不應該將靜物畫得比例太小，以致於它看上去好小，而四週的空間太大。

好的構圖或者「好的畫」的所有問題，都是同樣的事情，可以使用三項「奇規」加以化解：

a) 比較各種不同的距離。

b) 找一處參考點，從該點投射出基線。

c) 為了要決定一些靜物與其他靜物的相關位置，想像出若干線來。

123

124

125

126

圖123. 畫靜物寫生時，最好以靜物的實際大小，畫在較小畫布上（12號畫布，即寬61公分，高50公分，或更小的畫布。見圖60）。

圖124. 將靜物畫得太過於「膨脹」（或者在過小的畫布上作畫），都是缺點。

圖125. 所畫的靜物比例過小，看上去消失在畫布的廣大面積中，也是業餘畫家常犯的錯誤。

圖126. 用兩塊有直角的黑紙板彼此重疊，你可以用這種方法，判斷一旦裝上畫框，你畫的靜物看起來的樣子。這可以幫助你決定畫作中，各靜物正確的位置與比例。

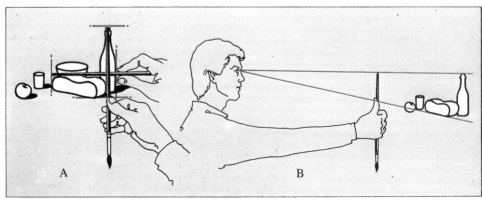
127

圖127. 解決大小及比例的傳統辦法，便是用一樣東西來測量所畫靜物的寬度與高度(A)。在這幅圖中，你可以見到用鉛筆或畫筆，來衡量所繪主題的高度及寬度(B)。

A　　　　　B

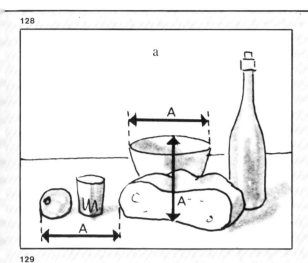

a

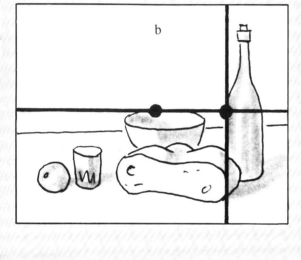

b

c

圖128至130. 每一種作
畫的主題,都有其假想
中的水平線與垂直線供
比較距離。找一處參考
點,以決定和其他主題
的相關位置。

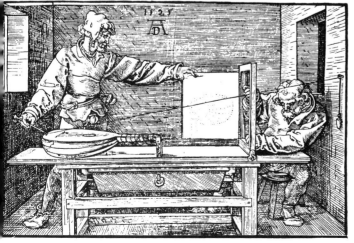

圖131. 德國十六世紀
的大畫家杜勒(Albrecht
Dürer),設計了許多種
器械供機械化「草圖」
之用,他的這些方法,
在現代可用伸縮繪圖器
(pantograph)來達成。事
實上,杜勒一度發明了
一種工具,打算用來複製
任何比例的平面圖——
就像一伸縮繪圖器,但
總是不能超過製圖板。

光線、陰影及色調明暗度

圖132. 要表現出所畫靜物的立體感,必須記住各種不同的要素。

光線使描繪對象有了輪廓與彩色,陰影定出了形狀,表現出了立體感。為了要畫出立體感,你便需要以各種不同的強度,或者明暗度,畫出色調來。你必須對特定的色調加以比較及判斷,再看一看整個色調的明暗度:這一色調比那個色調淡;在這一處的色調,比那一處的色調深等等。素描與著色均用明暗度來

構畫基本的外表。有時,可能可以不考慮光線與陰影、色調明暗度、氣氛、甚至立體感的效果。但顯然在你可以不考慮這些以前,得先學習基礎的技巧。

這一幅蘋果的油畫,展示了決定所畫靜物立體感的幾個因素。

為了要畫出立體感,你務必要知道如何以光線、陰影、再加上「色調明暗度」

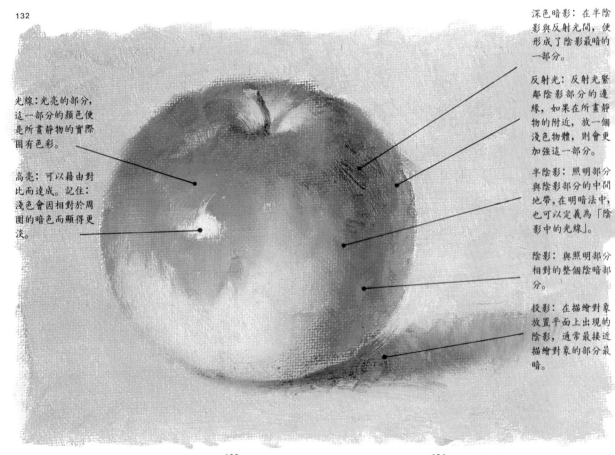

132

光線:光亮的部分,這一部分的顏色便是所畫靜物的實際固有色彩。

高亮:可以藉由對比而達成。記住:淺色會因相對於周圍的暗色而顯得更淡。

深色暗影:在半陰影與反射光間,便形成了陰影最暗的一部分。

反射光:反射光緊部陰影部分的邊緣,如果在所畫靜物的附近,放一個淺色物體,則會更加強這一部分。

半陰影:照明部分與陰影部分的中間地帶,在明暗法中,也可以定義為「陰影中的光線」。

陰影:與照明部分相對的整個陰暗部分。

投影:在描繪對象放置平面上出現的陰影,通常最接近描繪對象的部分最暗。

圖133和134. 反射光的強度,可以由放在接近主題的反射幕來加強——一條白帆布便可以辦到了。不過用時要小心!太多的反射光破壞了立體感,看起來就是做作。安格爾(Ingres)曾說過,在一個上了陰影的描繪對象上,使用誇張的強光,會貶低了藝術的尊嚴。

133

134

來作畫。而後者即是觀看、了解、觀察及比較塑造出外形的不同漸層色調。並不需要成百上千的色彩變化，只要用白色、黑色、以及灰色的五種色度就可以呈現所畫靜物色調的整個色系。

圖135. 這兒以一顆蘋果作一次有趣的練習，以油畫顏料來畫，像我一般僅僅只用黑色和白色。你便可以發現，用不著要為數眾多的色調——僅僅只要少數，便能烘托出立體感來了。

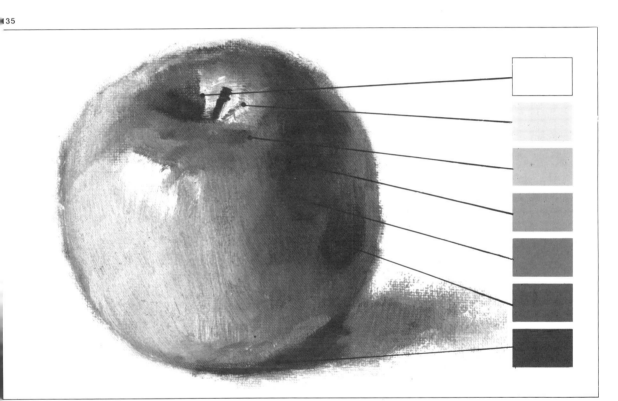

135

136

圖136. 通常看出色調的方法，便是瞇起眼睛望著所畫靜物；靜物會模糊，一些細節會消失，而不同的色調明暗度便清晰現出，指示出立體感來了。

對比

色調明暗度影響對比，對比更決定性地
影響了立體感的表達。

你可以把靠得最近的描繪對象，加強對
比；同時，對距離較遠的地帶，把色彩
淡化或把色調處理得灰暗一點，便可以
把背景和前景的空間感及深度傳達出
來。在這幾頁，我們利用插圖來說明對
比與氣氛的基本法則。只要記住，空間
感也可以由模糊的輪廓創造出來（特別
是在畫遠處的平面時）。

137
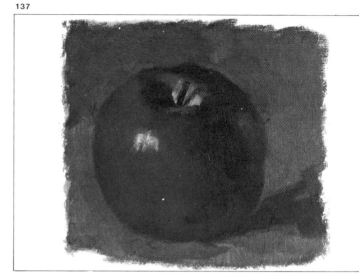

138
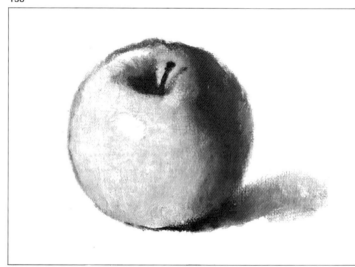

139
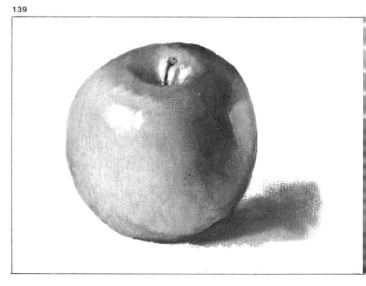

圖137. 劣。在這幅圖
中，你可以見到由於過
份強調色調，結果完全
缺乏對比。這幅畫所呈
現的色域太暗，而且沒
有淺灰或者中灰色。這
是沒有經驗的畫家通常
犯的錯失，他們誤用了
黑色或暗色。

圖138. 劣。這幅畫的
對比太多，色調太淡，
中間色與淡灰色幾乎無
色。白色被誤用而造成
了這種淡粉彩畫的外

表。尤其，它的「深陰
影」雖然非常暗，卻根
本沒有表現出什麼立體
感來。

圖139. 劣。這幅僵硬
如鐵的畫，不是一位好
畫家的畫風，沒有氣氛，
邊緣應加以破壞或者模
糊，以創造一種光的震
動，使輪廓能退縮到後
面去。

氣氛

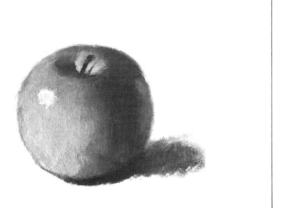

40

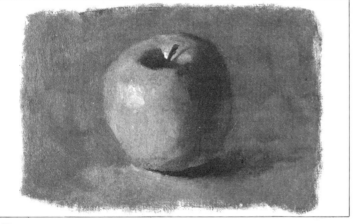

41

我們把一個蘋果放在一處平面上，就像在靜物畫中會出現的一樣。倘若這處平面的顏色與色調，與蘋果的近似，蘋果便不會顯得很清楚，或許看起來與背景合而為一，就像這個水果的四週沒有空間似的（見圖141）。如果甚至連一點對比都沒有，那你又如何畫出對比來？這就是專業的技巧了。在圖142中，你可以見到接近蘋果光亮部份的地方(A)，畫得略暗一點；而接近陰影部份的地方 (B)，則畫得稍淡一點，這樣便顯出了蘋果的形狀，使它「跳出」了平面；在C及D的部份，也可以見到同樣的效果。

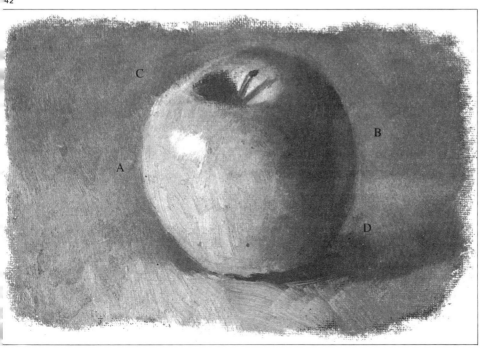

42

圖140. 佳。把這個蘋果與前頁最後一個蘋果作比較，便可以看見輪廓與形狀大致模糊，產生了一幅更為寫實的圖畫。這幅畫，技巧很好，也很自然。

圖141和142. 在前面三圖中，你已經見到了如何以提供對比以表現一件靜物的立體感。現在我們來看看，就像在靜物寫生畫中一樣，把蘋果加上背景。在蘋果與背景間必須產生對比（圖142），以避免「粘著」的情景（圖141）。

練習

143

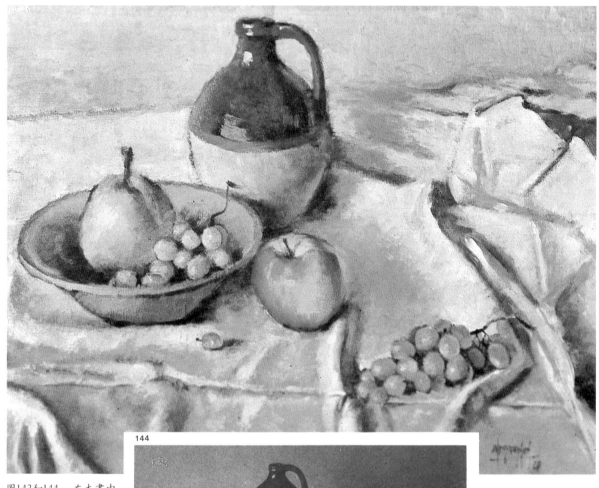

圖143和144. 在本畫中的小小葡萄上，色彩的對比、反射的光線、暗影、強光、陰影、投影……，光與影的所有效果都表現出來了。

在桌布的摺痕中，暗影十分清晰，它增加了這塊桌布的立體感。在較遠處，要比近處不清楚，注意這裡，這塊布的後面輪廓線，隱隱約約不甚分明。為了要分開及區別形狀，有時候需要強調輪廓，像畫中水罐及梨子的照明部分。在陰影中的蘋果，不存在反射光，但我卻畫了出來，為的是顯示蘋果的位置，與背景分開。畫面上的這串葡萄，便是反射光的好例子。

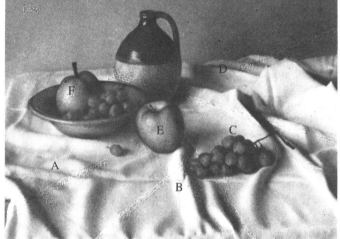

我畫了這幅靜物，以示範光線與陰影明暗度、對比、及氣氛。對這幅畫仔細加以研究。

在美術學校中常有個練習，也是任何畫家可以在任何地方畫的，便是摺紋的素描與著色，比如你剛才所見過靜物寫生中的那一塊襯布。舉例來說，塞尚便幾乎在他所有的靜物寫生畫中，畫出窗帘、桌布、和織物。

一塊經巧心安排的布，不論是白色或平淡的淺色，均是研究表現物體立體感——光影效果——的絕佳主題。

圖145. 杜勒為德國的大畫家，年輕時習畫，便以鋼筆及墨水，素描出這幾個軟墊，運用光的反射以及陰影，表達出立體感。

圖146. 這幅畫是達文西 (Leonardo da Vinci) 年輕時的習作《一尊坐像上衣紋的習作》(Study of Drapery in a Seated Figure)。

圖147. 現在你自己動手畫一幅吧，把一條織物或者一塊桌布，放在桌上的什麼東西上，或者讓它垂在一邊，造成不平順或者摺紋，然後開始來畫，不先打草圖。你將來便會發現，這是一種有價值的練習。

靜物寫生是最能讓畫家有自由去做決定的一種主題。

在大多數情形中，畫家只要環顧一下廚房或客廳，便可選出靜物寫生的描繪對象，他依據描繪對象彼此的關係或者顏色來決定精確的構圖並選擇主題。以下諸頁中，你將處理構圖、形狀結構的基本原則，以達成對比、氣氛、配色、以及暖色、冷色、混濁色間的和諧。

148

主題選擇及構圖

類似性、主題及組成成份

塞尚有一次寫一封信給兒子，談到繪畫
主題的選擇：「範圍根本無窮無盡；同
一種主題，從不同的角度來看，便能提
供這麼有趣的變化，使得我認為，自己
能幾個月都用不著離開我的地方，只要
向左邊或者右邊偏一偏就成了。」
塞尚其實就是說，主題可以在任何地方
找到，就像雷諾瓦所說，任何物體都宜
於入畫：「主題嗎？我能用任何一兩件
零碎東西做到！」
雖然如此，可以確定塞尚和所有印象派
畫家，他們作靜物寫生時，畫前的確考
慮題材，找一些具類似性的東西，並考
慮畫名以適合所繪的內容。他們試著去
找一些相關的描繪對象來做靜物畫中的
組成成份。

149

150

圖149. 所繪靜物各部
分間的類似性，能表達
出主題以及畫家的企
圖，一如本圖的結構。

圖150. 要表現一個特
定的觀念或情緒，也許
和一幅靜物寫生畫各組
成成份的類似性有關，
以這幅水果及高杯的靜
物畫來說，以更為現代
的表現及簡單的光線來
加以處理。

圖151和152. （下頁）
上面這幅畫的標題，也
許可以稱為《水果靜物》
(*Still Life with Fruit*)，
而下面這幅靜物，也許
可稱《音樂》(*Music*)或
《笛子靜物》(*Still Life
with Flute*)。這兩幅畫作
內容的統一性，由於
《水果靜物》畫中的暖
色系，以及另一幅畫中的
冷色系而更為加強。

151

152

色彩的安排

153

圖153. 藝術的慣例與法則絕不是絕對的，藝術天才往往存在於特殊及不落俗套的畫作中。在這一張靜物中，你可以見到完全由暖色——主色為紅色、土黃色、及黃色——表現的圖，如何完美地納入冷色調。畫面上，一個內盛藍色液體的長頸瓶，卻能毫無困難地在整張圖的暖色和諧中合而為一。

圖154. 在這一張照片中，可以見到「濁色系」，由補色不均等的混合而構成，再加了數量或多或少的白色。

154

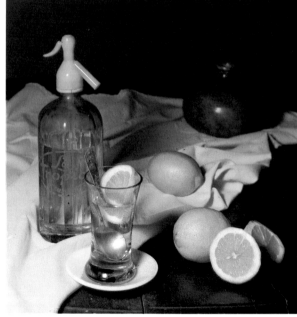

何謂構圖?

構圖的定義為「這是一種調和描繪對象、背景、光線、以及色彩的一種藝術。」吉東(Jean Guitton)寫道:「構圖便是尋求平衡與相稱,也就是尋求美。」這也許意指美在於調和。但是據于熱(René Huyghe)所說:「調和一致有一種危險,過份的調和一致使得有些事情不如理想;調和一致必須由多樣性來加以充實豐富。」幾千年以前,希臘哲學家柏拉圖也表達過同樣的觀念。

構圖是在多樣性中尋求及表現調和一致的技巧。

因此,在一方面來說,構圖是一種將描繪對象、背景、光線、及色彩加以安排及協調,以創造出一種組合,但不因為太調和一致,而變得單調及沈悶;而在另一方面,畫作不應當是雜亂無章! 要能執兩用中,並不很容易。一如拉斯金(John Ruskin)曾說過:「構圖的藝術並沒有規則;倘若有的話,提香(Titian)和威洛列塞(Veronese)都只是普通人了。」

55

156

155. 劣。在這幅畫中,有多的調和一致,而原創性則不足,單調而無趣。注意在圖155A 中,它是多麼強調水平,以致把畫面一分為二,使盤子與水果成為一個塊面。

155A

156. 劣。在這幅範例中,太過於多樣化了,要畫的物品散開各處,使得注意力分散,未能構成整體感。

156A

157. 佳。這幅畫為多樣且調和一致的好例子,如你以圖157A 和其他各圖比較,便可見到這幅畫的調和一致,出於把所畫各部門當為一個整體來安排;你也可發現,畫中各部分的位置及光線能創造多樣性。

157A

157

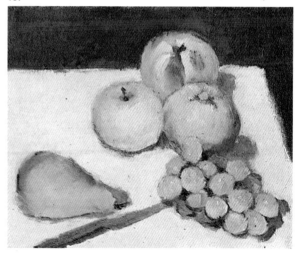

黃金分割

假定你面前有一塊畫布，而你要開始動筆勾勒。主要的主題應該畫在中央、靠近上面、趨向下面、靠右、還是挨左？這個問題的答案，有一個古老的定律，是一位羅馬時代建築家維特魯維亞(Vitruvius)所傳下的。他寫道：

對任何已知空間，要得到美感上賞心悅目的不等劃分，須使其中較小部分對較大部分之比，等於較大部分對整體的比。

要求得這種理想的劃分，將畫布寬度乘以0.618係數（黃金分割的數學術語，為1比0.618，參見圖161至圖163），其積便是與整體成比例的寬度。然後就畫布的垂直長度作同樣計算，便可得到「黃金點」（圖162），其為水平線與垂直線的交點，這便是這幅畫面中心重要的精確點。在每一個二度空間的平面，都有四個黃金點（圖163）。

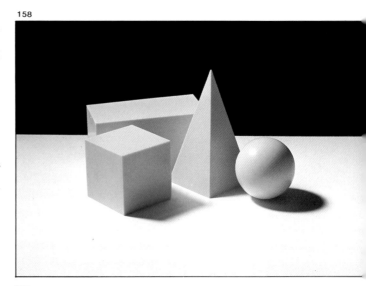
158

159

圖158. 作靜物寫生時，把靜物安排在畫面的中間，水平線將畫一分為二，這並不是一個好主意。

圖159. 把主要部份推向一側，以求在不對稱下獲得多樣性，這種方式也不高明。

圖160. 運用黃金分割，幾乎就自動地給你較好的空間安排。

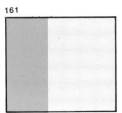
161

162

163

圖161至163. 為了要得到黃金點，需將畫布的寬與長乘以0.618。每個平面上都有四個黃金點，你可以把要畫的重要主題，放置在這四點的任何一點位置。

160

設計

164

圖164. 費雪經由實驗，發現在這三組基本形狀中，他所畫的主題，以幾何形的次數最高。

圖165. 這是林布蘭構圖公式的一個例子，一個三角形或者對角線，把畫面分為兩個相等的部份，通常一部分明亮而另一部分陰暗。

圖166和167. 這種L形的構圖，以不對稱的設計，創造了更大的多樣性。

在每一幅畫上，通常都有一種特殊的形狀支配了構圖。而構圖全靠主要形狀的設計與式樣而定。你可以說，形狀的成功，直接地與它的簡單相關。費雪(Fischer)作過實驗研究，說明在三組不同的形狀(抽象型、自然型、與幾何型，如圖164)中，他偏好幾何型的主題。費雪把這種偏好歸因於一種虛無主義的態度(「以最小的努力而有最大的享受」)。于熱在討論到藝術中幾何形式受到莫大偏好時，也有相同的結論：「形狀愈是幾何形狀，內心就變得更狂熱，這是因為有能力去把現實的複雜簡化成基本的形狀。」 所以當你開始構思圖畫的構圖時，試著去做一些幾何的設計。研究研究本頁的各種設計吧。

165

166

167

圖168至172. 由亮及暗把畫面作矩形或者垂直劃分；以暗色為背景的橢圓形；金字塔形；L形；削去頂端的圓錐形，都分別提供了令人滿意的基本構圖公式或形式。

168 **169** **170** **171** **172**

A B C D E

對稱與非對稱

你也許早已知道，對稱的構圖是將畫面
的所有成份，放在中心點的兩邊，讓兩
邊對等地相應。顯而易見，對稱實質上
是調和一致的同義語。而不對稱，或是
自由、直覺地定出位置，甚至均衡時，
則是多樣性的同義語。大多數畫家喜歡
採用不對稱的構圖——這種方式更具活
力，更為自然，也提供了表達創意的更
大機會。不過，也得銘記在心，這兩種
構圖方式，都有很多的可能性。對稱被
嚴格地用在單純風格的畫作時，效果很
好。它也可以作更有彈性的使用——畫
家可以把畫中的描繪對象移動，以強調
整體的調和一致，但依然容許所希望的
變化清楚呈現。

173

圖173. 花瓶中的一大
把花，要避免對稱很難，
但你可以放一朵花或者
其他靜物在瓶底，以減
少對稱。

圖174. 不對稱是變化
的同義語，而且喚起更
多表達上的自由，因此
是一種革新和實驗。在
本圖這個範例中，靜物
的安排看起來十分隨
意，而事實上，卻是經
過深思熟慮才做到。

174

75

176

圖175和176. 在一幅畫的假想中心點兩邊，平均放置描繪對象，即使這些描繪對象，並不特別類似，也會予人以對稱的印象。

77

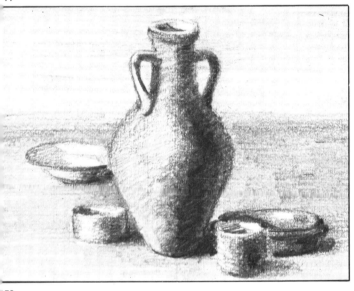

178

圖177和178. 要脫離一種完完全全對稱的印象，非常容易，只要把描繪對象作不同安排就成了。

79

圖179. 對稱與不對稱，依各種不同的因素而定。對稱通常是以眼睛和靜物同高，且沒有透視的觀點來表現。但是對稱也可以由一種放置同樣形狀靜物的構圖而強調出來。例如圖中所示有柄杯罐的正面。

取光

作靜物寫生畫時，你不但能抉擇、安排自己所願意畫的主題，而且還能選擇你所要的取光——光的質地、形式、以及方向。

照明的方式可以有自然照明或人工照明。就原則上來說，以自然照明作畫較為容易，自然照明量大，具一致性且照明範圍較廣。日光柔和得多，並不產生麻煩的強光，一般能提供更好的光質。它也能顯示描繪對象真正的色彩。人工照明則產生一種淡橙色，不過這種不利是相對的，事實上，它也許產生一種很大的色系（記得畢卡索嗎？他靠煤氣燈作畫，產生了他的「藍色時期」畫作），畫家

對這種傾向，可以輕而易舉地修改或更正。人工照明最大優點之一，便是能創造特殊的效果。

光的品質可以散光或直光來說明。日光落在室內靜物上，除非直接照射到靜物，否則便是散光。作畫時讓陽光直接照射靜物根本不是一項好主意，因為會造成過份的對比。人工照明都直接照射，通常比較強烈，降低了明暗的效果，強調了靜物的立體感。不過，如果以一種特殊的風格來畫，這倒是有用。

最後，對畫家來說，**光的方向**是另一項重要因素。正面取光本質上是善用色彩的畫家所採用的——這種取光宜於色彩

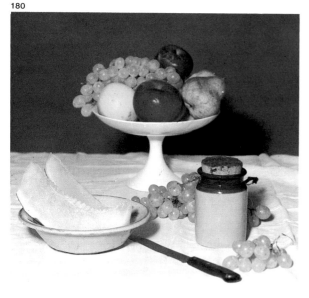

180

181

圖180. 正面的人工照明：這是色彩畫家使用得非常多的取光方式。野獸派畫家使用這種取光，因為他們認為，只用色彩便能表現形狀與輪廓，而陰影及立體感則並不需要。很多後印象主義畫家，包括了梵谷、高更(Gauguin)、烏拉曼克(Vlaminck)、與馬諦斯，都使用這種技巧。很多畫家採用這種取光方式。

圖181. 在靜物後面的人工照明：在精心的人工照明下，加強了戲劇化的效果，產生了非同尋常的對比度。從這一方向來的自然照明，則有一種柔和、親近的效果，適宜於靜物寫生畫。

表現而非素描。比較起來，前側面取光
對細膩的作品較好——這可以使得形狀
與立體感絕對清楚。後方取光則是來自
靜物後面的光線，靠著背景的明暗，可
以表達出一種委婉親密的氣氛，或者熱
烈抒情的詩意，遠比其他取光方式要好
得多。

因此你在選擇取光時務必小心，記住我
在本頁所論及、以及展示出的不同效果。
記住，不同的取光方式，對一幅完成的
畫作，具有極為不同的效果。

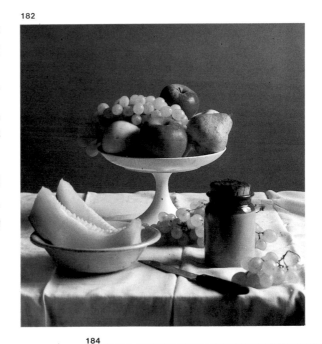

182

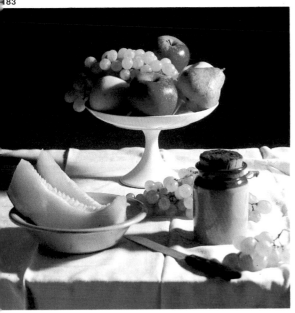

183

184

圖182. 側面的自然照明：以這種取光方式，你可以經由明暗的效果，而表達出形體來。這一張圖顯示出從窗戶進入的散光（自然照明）的效果。你可以注意到投射的陰影輪廓並不清晰，如桌布上的陰影。這是一種傳統的取光方式。

圖183. 側面的人工照明：在這張圖中，有著很強的對比。有光的部分要明亮些，陰影處濃一些，也短一些。強光處更耀眼（注意水果盤上反射的明亮度）。畫家可以改正這些效果，或者換一種方法來表達。

圖184. 靜物後方的人工照明，使用了一塊反射幕：本圖中的靜物，用的是與圖181相同的桌燈照明，但加了一塊反射幕（也可以用一個20號畫框的空白畫布，放在靜物的前面，與光源方向相反）。這種方式取光，產生了一種全面的反射，使圖181中的過分對比得以柔和下來。

創造不同平面

假使一幅靜物畫中的描繪對象——這適用任何主題——散佈得到處都是，那你這幅畫就太散漫了。也許你已知道，這種情形可以做改正，便是把畫中的不同物件組合一下，放置在不同的平面上，這有助於強調深度感。把一個水果放在另一個水果的前面，後面放一個水壺；便構成了前景、中景、與背景的存在。本頁各圖說明了如何造成深度的一些要點，而「深度」便是靜物寫生畫的「第三度空間」。

圖185. 想像這些形狀是一幅靜物寫生的各種描繪對象，你便會發覺，如果它們一件擺在一件的旁邊，便不會有深度感。

圖186. 把這些描繪對象集合起來，便可以使重點集中，創造焦點。

圖187和188. 倘若每一描繪對象都非常仔細地放置（以一些靜物放在其他靜物的前面，以在多樣性中同時求得統一），你便會得到前與後的清晰印象，創造了深度感。

圖189. 每一位畫家都有他本身創造平面的方法——並沒有固定的規則可循。在本幅畫面中，蘋果A與蘋果B的擺列，並沒有充份的深度感。

圖190. 在前面的蘋果A與蘋果B，它們的後面放了蘋果，便是第二個平面。水杯放在背後，它的位置展示出同樣的缺失。因為這種集合法把所畫靜物分成兩組，在構圖上並沒有一致性。

圖191. 本圖則表現了對深度的完美處理——恰到好處。側面取光加強了水杯的陰影，與其他物件的調和一致，而有整體感。

從理論到實作

在二十世紀初，法國一位年輕畫家拜爾（Louis le Bail），他的運氣很好，有一次塞尚在為一幅靜物畫構圖時，他就在身旁。拜爾據那次經驗，寫道：「他在桌子和畫架之間走來走去，不斷從畫架處望著要畫的靜物，在桌布摺痕上略略動一下，在上面放了三四個桃子和一個裝花的水瓶。他深思了一下，退回到畫架，仔細看看，垂下眼睛一會兒又再看，回到靜物前，加了幾個綠梨子，端詳梨子的綠色和桃子的紅色；他使這種補色很鮮活，並用了幾個容器，抬高了平面。要達到更高水準，花了多少時間啊！他工作時小心翼翼，對每一次新的安排，都耐心仔細地檢查。」

然後，據塞尚的朋友貝納說：「他會對要畫的靜物沈思很久，以他自己的方式來看，從這種不變的觀點來創造。」不過對於這一點，我會在以後靜物的闡釋中加以討論。別忘了拜爾對塞尚工作時的描寫，他的靜物畫作過致力盡瘁的安排、試擺、審視，一試再試，直到他覺得滿意為止。

圖192和193. 在你下筆以前，重要的是花時間把要畫的靜物加以安排，像圖192中的這些主題，也許會在實驗過圖193的模式後確定下來。

192

193

194

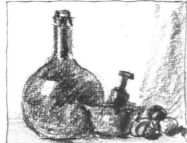
195

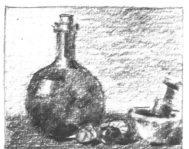
196

圖194至196. 用兩片有直角的黑紙板做成畫框，以端詳自己畫作的構圖，不失為一個好主意（圖194）。在作畫前，用炭筆、紅色粉筆、或者軟鉛筆（4B或6B），在不大於寬17公分、高

12公分大小的紙張上，畫上一兩張素描，也很有用處。畫素描時，不僅要研究背景物的顏色，以及取光的方式，也要嘗試找出靜物位置及比例，與畫面的關係。

73

仔細閱讀以下各頁,你便會學到用油畫畫靜物所需的一切技巧以及手法:適當的距離與觀點;背景的安排;筆觸的方向;作畫的正確技巧;以及漸層法的使用。學會這些技巧,你在成功的途徑上便已走了一半,剩下的便是練習了。

197

油畫：技巧與手法

專業的祕訣

198

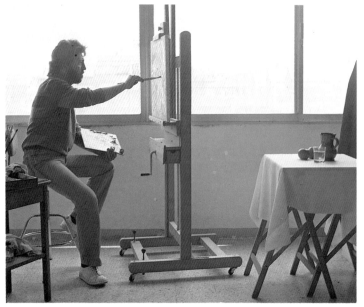

我應該距離靜物多遠？

充其量1½公尺到2公尺。有些人說，靜物至少要距3、4公尺之遠，但我並不同意這種說法。在4公尺之外，一串葡萄變成了一片顏色，你至少要靠近到2公尺，才能欣賞所有的形狀、明暗對比和顏色。

最大距離：2公尺

畫家的觀點如何？看靜物時應該從高處、低處，或者兩者之間的一點來看？通常觀點採取45度角，並使用其他靜物以加強觀點。

圖198. 畫家距離要畫的靜物，應約為1½公尺至2公尺，視角應約為45度。

圖199和200. 如果你俯視靜物作畫，且離得太近，就會得到一種奇怪和不適當的透視。

199

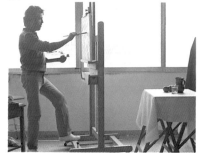

200

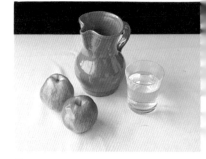

205

201

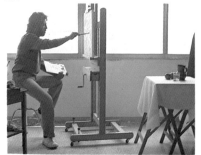

202

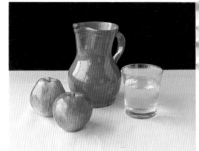

圖201和202. 假定你的畫樵大約70公分高，你可以坐在距描繪對象大約1½公尺到2公尺的地方，而視角約為45度，這是作靜物寫生畫的正確透視。

圖203和204. 如果你作畫時，位置為眼與靜物同高，就會得到一種較為不常有的正面觀點。

203

204

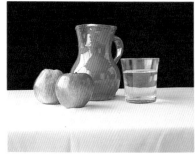

周色板及畫筆的維護

周色板與畫筆應經常清潔，畫筆至少要主松節油內浸揉三、四次。

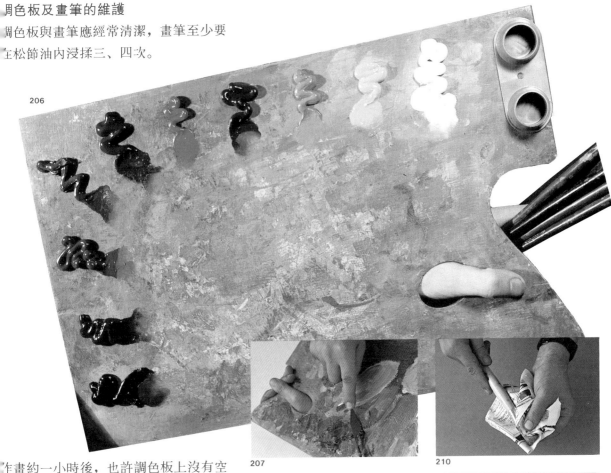

206

作畫約一小時後，也許調色板上沒有空間調和新顏色了。假如說，你要調一種帶藍色的特殊粉紅色，這就是關鍵時刻了。如果你沒經驗，也許就會從一些剩下來的白色（不會十分乾淨），加上先前調的洋紅與鈷藍，或許還有些別的你記不清楚的顏色，——結果調出了帶灰色的粉紅色。倘若你知道得多一點，便會意識到要停下來的時間到了，把調色板清洗，重新調和一些顏色，洗畫筆，再從頭開始。

207

210

208

211

圖205. （第76頁最左邊）美國畫家戴維斯(Ken Davies)時常選擇低位置，與描繪對象同高。這幅靜物畫以「假像」(trompe-l'œil)方式畫得仔仔細細，獨具特色。

圖206. 這是調色板上油畫顏料的典型安排。
圖207. 用調色刀——就像用泥刀一般——清理調色板。
圖208. 然後再用報紙清理調色刀。

209

212

圖209. 現在擦調色板，先用幾張報紙，然後再用碎布和松節油擦。
圖210. 清理畫筆，用報紙把油畫顏料拭掉。
圖211. 然後用松節油浸畫筆。

圖212. 最後，以碎布把畫筆的松節油擠乾，一次擠一支筆。

先畫草稿，還是直接畫？

現在，一切都已就緒：靜物已仔細安排好，調色板上佈滿了顏料，一方空白畫布，如法國象徵派詩人馬拉梅(Stéphane Mallarmé) 描述一項工作開始的艱難：「空空如也，保衛著它的潔白。」 而你琢磨著是不是開始用鉛筆打草稿，或者直接畫上去。這是一個已被爭辯了好幾個世紀的老問題。在1500年代，瓦薩利(Florentine Vasari) 為文談及參觀威尼斯市，敘述提香的作畫方法：「他通常並不事先打草稿，立刻就用上顏色，他說這就是作畫正確、適當的方法。」 大約在同一時期，米開蘭基羅卻一向先畫草稿，他打趣地向瓦薩利說道：「威尼斯那裡真可憐，他們不是從學習正確地打草稿開始。」

似乎這是兩種完全不同的技巧。一些很少畫陰影的畫家有時被稱為「色彩派」，他們使用正面或擴散的照明，以有助於把整個主題看成一片片色彩。這種畫風為梵谷、馬諦斯、貝納等畫家所採用——他們一開頭就用油畫顏料作畫。而後來有些畫家被統稱為「明暗派」(valuist)，他們的畫強調明暗對照，諸如夏丹、柯洛(Corot)、馬內、諾內爾、達利以及其他畫家都是，他們都在作畫前先畫草稿。但是把畫家分類，並不是個好主意。眾所周知，畢卡索作畫時有時先打草稿，有時逕直作畫。「直接畫，還是先打草稿?」塞尚便說過：「當你有了色彩的豐富變化，也就有了很清晰的形狀。」 這話一點都沒錯。

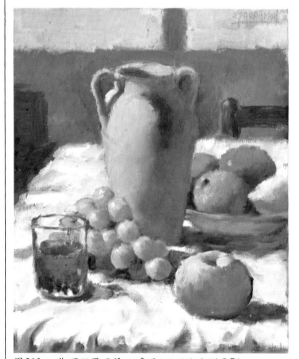

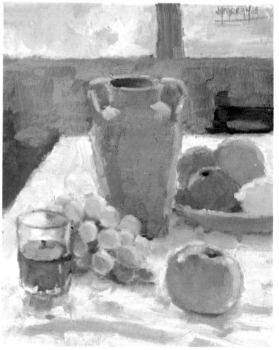

圖213. 你可以用兩種方式處理任何主題：明暗派或色彩派——完全依取光而定。如果以側面取光，便是「明暗派」畫風；正面取光則是「色彩派」畫風。一位以充分的光影交互作用來畫靜物的畫家，也許可以用素描來開始作畫。

圖214. 「色彩派」畫家以這種畫風作畫，主因是認為這樣更抽象、更有創意而較少學院氣息。也認為色彩能表達每一樣事物，並不需要立體感或造型的烘托。一如波納爾 (Bonnard)所寫：「色彩本身就能表達光，代表質量、並傳達氣氛。」

要在什麼地方開始？

215

216

「鄰近色對比法則」告訴我們，色彩會依四週的顏色而看起來較淡或較深。所以開始作畫時，在空畫布上，畫小區域或者單獨畫靜物是錯誤的，因為它的明暗度，或許會依後來周遭的顏色，而變得淡一點或深一些。

所以，你要儘快把大片空白的空間著色。在靜物寫生畫中，大片的空白部分，通常都是背景。

217

218

219

220

圖215和216. 從什麼地方開始？聰明點便是要盡快地畫下一些色彩。畫布看起來便不會那麼令人害怕，也可以減少錯誤的對比。在靜物寫生畫中，幾乎總是從背景開始作畫最好。

圖217. 即使是單色背景，也應該呈現陰影的變化與豐富性。

圖218. 劣。是一幅背景完全一致的例子。

圖219. 佳。背景應當包含陰影的變化，哪怕僅僅只有一色。然後，以實際的色彩加以強化，而呈現最佳的效果。

「厚蓋薄」

圖220. 在畫布上塗上第一層油畫顏料，須記住一條經嘗試與試驗的規則：為了預防油畫隨著時日經過而龜裂，你在塗第一層油畫顏料時，必需多用松節油。從管中擠出來的油畫顏料很「厚」，如果以亞麻仁油稀釋會很油，而以松節油稀釋則變「薄」。當然囉，濃厚的一層，乾起來要比稀薄的一層為久。如果你犯了錯誤，在「厚」層上施「薄」，那上面的「薄」層，會比下面的「厚」層乾得更快，等到後者乾了，上面的這一層就會收縮而龜裂了。

筆觸的方向

用畫架作油畫時，畫布是直立的，所以似乎實際上 —— 也合邏輯 —— 應是垂直落筆。不過，當你想到這一點，你就會察覺，這要依你所畫的主題而定。如畫海洋、畫大片白雲，或者攤開在桌子上的布，垂直落筆就講不通了。垂直落筆可以提供一種特別的畫風，可是海洋與夕陽，就應當以水平落筆來畫，畫雲要以圓形筆法，桌布就要以水平或斜線的筆法了。要記住兩種標準或者態度：

1. 筆法要相應於所畫靜物的「形狀」。

2. 一般來說，以斜線筆法作畫。

第一種最為普遍，圓柱形依其外形畫曲線，草地用垂直的筆觸；而瓜類則依它的外形來畫。如果對形狀有疑惑，或一般作畫時，則以斜線筆法為宜。

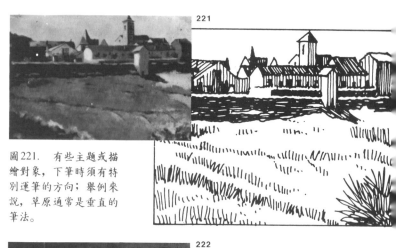

圖221. 有些主題或描繪對象，下筆時須有特別運筆的方向；舉例來說，草原通常是垂直的筆法。

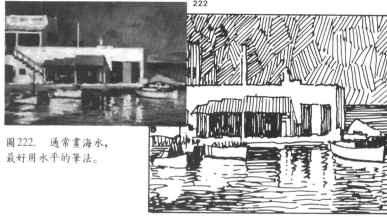

圖222. 通常畫海水，最好用水平的筆法。

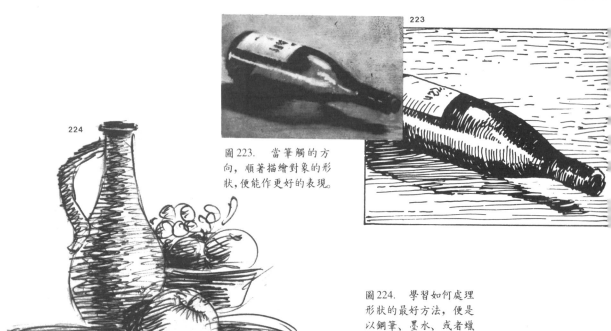

圖223. 當筆觸的方向，順著描繪對象的形狀，便能作更好的表現。

圖224. 學習如何處理形狀的最好方法，便是以鋼筆、墨水、或者蠟筆事先作素描。

掌握大體

在素描或繪畫中，若有掌握大體的能力，便真正能看出、描出、或者畫出一個主題最重要的部份，去蕪存菁。要做到並不容易，而且要對繪畫技巧具有廣泛的知識。這也意味著要充份了解主題與材料，並自由、隨意且優雅地作畫。委拉斯蓋茲的畫就是典型的例證。在他那幅有名的《宮女》(*Las Meninas*)（普拉多美術館，馬德里）中所畫出的眼睛，便是完美的例子；你也可以相信自己手指中的筆觸。

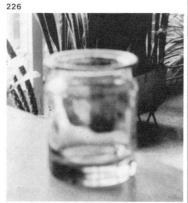

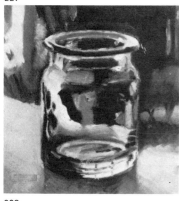
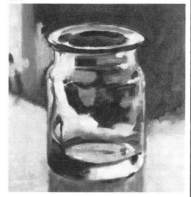

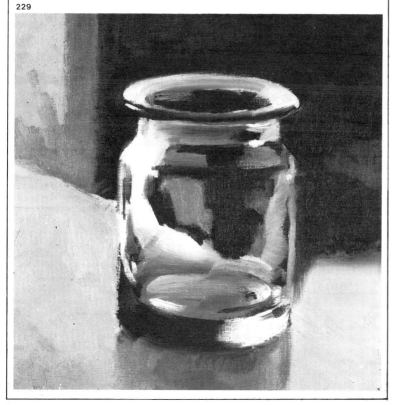

圖225和226. 有一種容易的方法能幫你見到「大體」，即半閉眼睛望著描繪對象。這幾張圖片上，是同一個玻璃罐。圖225是以正常視力所見到的完整形狀。圖226是半閉了眼睛，焦點沒對準所見。後者這種情形，接近掌握大體畫法的情景。它只顯示出最重要的線條、形狀、受光的地方、以及強光所在。

圖227至229. 這三幅圖顯示出這個玻璃罐大體描寫一步一步的形成，注意其缺少了次要的細節與形狀，最後一幅畫提供了你想要傳達出玻璃罐形狀的結合畫面。

直接畫法

一次完成的**直接畫法**，西班牙文為a la prima；法文為au premier coup；義大利文為alla prima，意義便是一口氣完成一幅畫。這也是當前經常使用的方法（事實上，也有快速作畫的競爭），而這顯然要有一種特別的技巧來畫。

作直接畫法時，必須記住以下的重點：

1. 決定你的「色系」——暖色、冷色、或者混濁色。

2. 依主題打草稿，但立刻為最大區域上色。

3. 使用適當的色彩，把主題的陰影部分，以充份的深色加暗。

4. 現在你可以用直接畫法，但記住兩點基本原則。

A. 運用你所有的創造力。

B. 永遠別改變心意；堅持你的第一印象。

隨後有個練習可以幫助你用這畫法，但在畫直接畫法時，在技巧上要注意幾點。

圖230至232. 這三幅顯示先深後淺的畫法。圖230顯示了背景以陰影的各部分，在打這串葡萄的草圖後，立刻就用非常流動的油畫顏料上色，注意在這最暗的一片中，具有色調的差異，顏色並不一致。在圖231中，便可以開始見到先深後淺的好處了。最後，在圖232中，每一粒葡萄的明暗度，都由反光以及強光簡單的筆觸而綜合起來。

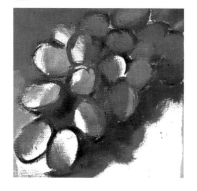

230

231

232

先深後淺

油畫的顏料不透明，所以你可以在黑色上面塗白色，或者以土黃色塗在焦褐色上。畫最初的陰暗區域時，要確定有充足的松節油稀釋深色的油畫顏料。這麼做，深暗面積乾得快，你再上淺色時就容易得多。

233

圖233. 用直接畫法作畫，在第一層著色時，需要大略的色調；可以使用所畫主題的主色。看一看在這幅畫處理這一層的情形。要記住，為了要乾得快，油畫顏料必須為流體，才能畫出薄薄的一層。

如何在未乾的油畫顏料上面作畫

這基本上是件結合細膩與肯定的筆觸的事，需要一隻輕巧的手，以避免帶起了下面的色彩，甚至更糟的是，混合了新色彩與最先的顏色。你要有肯定的筆觸，因為在未乾的畫面上著色，不能轉念；你以選定的色彩來畫，以選好了的方式來構圖，落筆便成定局。如果你要走回頭路，再試，再落筆，再著色，或者再構圖，就會迷失。在未乾的畫面上著色，要有飽含油畫顏料的畫筆，和充分而易於揮灑的油畫顏料。如果畫的面積很大，你只要以調色刀刮取油畫顏料，重新開始。畫細處——諸如枝幹的線條或者樹幹——要用柔軟的畫筆和稀釋的油畫顏料。無論哪一種方式，都不要在畫筆上施壓力。最後，在未乾的畫面上著色，最要緊的便是每使用一種新顏色，都要洗畫筆，否則就會和之前未乾的油畫顏料混合。

沒有十全十美的人

我認為這句話也可以運用到一幅畫上，一幅「潤飾得盡善盡美」的畫，便是一

234

235

236

圖234. 在未乾的油畫顏料上面，先施筆觸，不可用力壓，輕輕在上面畫過。

圖235. 然後用松節油浸濕的舊布，把畫筆清洗乾淨。

圖236. 在畫筆上蘸滿油畫顏料再來畫，不加搓擦，乾淨地落筆，小心不要與別的顏色混合。

圖237. 光滑、過於精細、太過完美的修飾，使得一幅畫顯得毫無生氣——就像蠟水果和塑膠花。

圖238. 這一幅圖「不加修飾」，更為吸引人。這是一幅迅速而相當不精確的印象畫，可是生動而自然。

237

幅沒有生命的畫；完美的形狀，畫面光滑，色彩的漸層，以及過份的修飾，便足毀掉一幅藝術作品。停手——別修飾得十全十美——你也許會毀了它！圖238比起圖237，要來得賞心悅目一千倍。

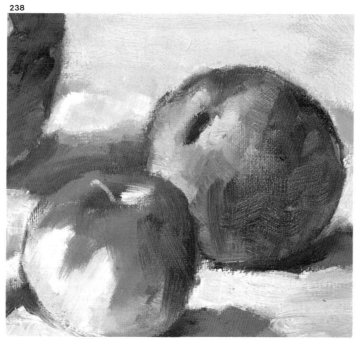

238

以任何素材作畫,畫家務必要學習以及了解色彩的基本。將三原色──黃色、紫紅色、和藍色──有時再加上白色相混合,便可獲得大自然間的所有顏色。一旦你嫻熟了原色、第二次色和補色,在作畫時以顏色實驗,便更為輕鬆。

239

構圖與混色

原色的混合

有三種基本顏色，不能從任何別的顏色製造出來：黃色、紫紅色、和藍色。它們稱為**原色** (primary colors)，把它們混合（有時加一點白色），便可得到大自然中所有的色彩。

在油畫中，這三種顏色有更為精確的名稱：

1. 中鎘黃色
2. 深玫瑰色或深紅色
3. 普魯士藍色

一如圖241所示，**原色**成對混合，便產生了三種第二次色 (secondary colors)：綠色、紅色、和深藍色。

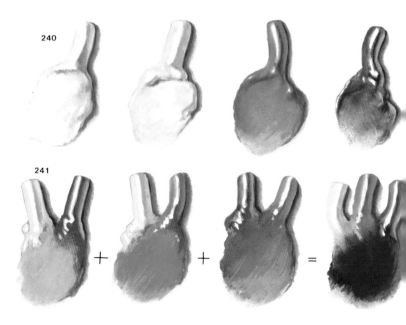

圖240. 三原色的混合，偶爾添加白色，便能得到大自然中的所有色彩。

圖241. 三原色成對混合，便產生第二次色。三原色混合在一起，則產生黑色。

圖242. 將中鎘黃色和深紅色混合成為第二次色——朱紅色或鮮紅色，還有粉彩筆色彩中的廣大不同顏色：暖色及冷色色調的粉紅色。

圖243. 中鎘黃色與普魯士藍色混合而成的色域，產生各種不同的綠色。

圖244. 最後，普魯士藍色與深紅色，再加白色混合，便可得到色域豐富的藍色、藍紫色、及深紫色。

圖245. 僅僅只要使用三種原色,便可得到一系列色彩,你自己試試看!它會顯示大自然的所有色彩,只要三種原色加白色的混合,便可製成。

圖246至248. 在這三幅圖中,我們顯示畫蘋果所用的冷色、暖色、及混濁色。(圖246)

245

246

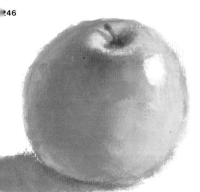

 1. 白、黃、土黃、紅及洋紅。

 2. 紅、土黃、洋紅。

 3. 黃、土黃、白、洋紅、普魯士藍。

 4. 黃、白、土黃、紅。

 5. 紅、黃、生赭。

 6. 土黃、黃、紅、青綠、白。

247

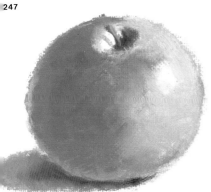

 1. 青綠、白、黃、鈷藍。

 2. 洋紅、鈷藍、普魯士藍、白。

 3. 黃、白、綠。

 4. 將3號各色混合再加普魯士藍及生赭。

5. 洋紅、白、鈷藍、焦黃。

 6. 普魯士藍、暗褐、白。

248

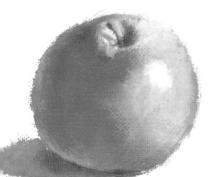

 1. 焦黃、白、群青。

 2. 紅、焦黃、暗褐。

 3. 暗褐、檸檬黃、白。

 4. 暗褐、白、黃、紅、鈷藍、土黃。

 5. 洋紅、青綠、白、普魯士藍。

 6. 暗褐、群青、白。

淺色與暗色

自然黑色、冷黑色、及暖黑色

將深玫瑰紅色、普魯士藍色、以及焦褐色混合，依照比例你可以造出一種自然黑色、一種帶藍色的冷黑色、或者帶紅色的暖黑色。

添加黑色是使顏色加深的唯一辦法

你要使顏色加深或加強時，想一想大自然。在一道彩虹中（圖250），並沒有黑色，僅僅只有深暗的色彩。假如黃色只以黑色加深，結果便成了一種混濁的綠黃色；如果漸次地以深玫瑰紅色、藍色、及黑色加深，則產生了一種更為自然的暗色色系（圖251）。

藍色及紫紅色，也可得到類似的效果。前者（圖252）僅用黑色加深時，有點偏灰；後者（圖253）僅用黑色加深時，便失去了它的光彩。

249

250

251

252

253

圖249. 將深玫瑰紅色、普魯士藍色、和焦褐色，以不同的比例混合，你便可以造成不同色度的黑色。

圖250. 本圖為彩虹的顏色，可以注意淺色如何漸進為暗色及深色。

圖251至253. 這三幅圖顯示色彩可以用、或者不用黑色而加深。

圖254A和B. 從這兩幅圖中，你便會發現白色及黑色的使用及誤用。左邊的這顆番茄（劣），僅以紅色、白色、綠色及黑色畫成。而右圖的番茄（佳），使用了更多的顏色，有黃、土黃、生赭、藍、綠、洋紅、以及用量恰到好處的白色。注意這些色彩的混合——不用黑色——如何創造活潑的色彩。

254

劣

A

佳

B

陰影的顏色

每一種陰影中都有藍色

不論你所畫的主題是什麼，在陰影部分總會有一些藍色，即令靜物整個置身在光線中且是白色時也可通用。以這一個立方體為例，它的陰影為帶藍色的灰色。

陰影的顏色及補色

陰影的顏色並不僅含藍色，也包括了靜物的補色。補色為混合了原色與第二次色所得的結果。

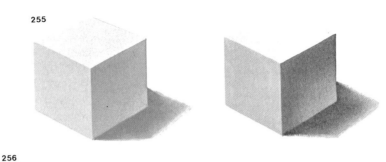

255

256

黃色、紫紅色、以及藍色(cyan blue)為原色，成對混合，便能造出第二次色：綠色、紅色、及深藍色。

從這一個色環中，你會注意到補色與環上的另一種補色相對。舉例來說，你會見到黃色的補色為深藍色。

圖255和256. 陰影的色彩總是含有藍色（圖255），以及所畫靜物的補色（圖256）。

圖257. 陰影顏色的公式：
1. 所畫靜物的最深顏色 ＋
2. 補色＋
3. 藍色＝陰影的顏色。

圖258. 畫陰影的法則幾乎萬無一失：本圖這個紅番茄的陰影顏色，由深赭色、亮綠色、以及亮藍色所構成。

圖259. 一件藍色靜物的陰影顏色，基本上為深藍色——藍色與紫紅色的混合色。

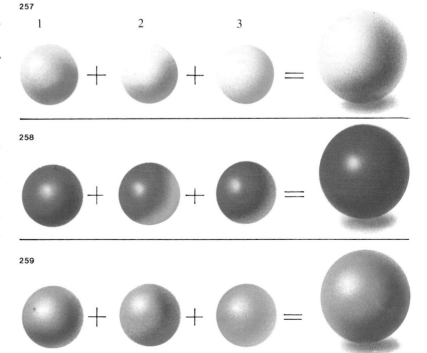

257

1　　　　2　　　　3

258

259

暖色系

260

圖260. 暖色系的主色為紅色。

黃色、土黃色、生赭色、橙色、紅色、洋紅色、焦黃色、綠色……再加上白色:在本頁,你可以看到暖色系。看看你能不能調出這組色彩。

1. 白色+中鎘黃色
2. 白色+土黃色
3. 白色+土黃色+中鎘紅色
4. 鎘黃色+深玫瑰紅色
5. 白色+鎘紅色
6. 白色+深玫瑰紅色
7. 生赭色+鎘紅色
8. 土黃色+焦褐色+一點鎘綠色
9. 白色+土黃色+青綠色+玫瑰紅色
10. 鎘黃色+焦褐色
11. 土黃色+青綠色+鎘黃色+白色
12. 玫瑰紅色+一點點青綠色

冷色系

261

淺綠色、青綠色、天藍色、藍紫色……
再加上白色：這一頁所列出的色彩，便
是冷色系，基本上使用綠色、藍色、和
藍紫色。

1. 白色＋普魯士藍色
2. 白色＋淺群青色
3. 白色＋鈷藍色
4. 白色＋普魯士藍色＋青綠色
5. 白色＋青綠色＋一點土黃色＋一點鎘黃色
6. 鎘黃色＋青綠色
7. 中鎘黃色＋普魯士藍色
8. 白色＋青綠色
9. 白色＋玫瑰紅色＋淺群青色
10. 普魯士藍色＋白色＋玫瑰紅色
11. 土黃色＋青綠色＋一點白色
12. 普魯士藍色＋青綠色

圖261. 冷色系的主色為
藍色。

濁色系

262

圖262. 濁色系的主色
為灰，但你有充分的顏
色，所以不會有沈悶的
畫作。

以不等的比例混合補色⋯⋯再加白
色。這裡是一些例子：

1. 白色＋焦褐色＋一點普魯士藍色
2. 與1相同，但加一點青綠色。
3. 白色＋鈷藍色＋鎘紅色
4. 白色＋土黃色＋淺群青色
5. 鎘黃色＋白色＋鈷藍色＋一點鎘紅色
6. 白色＋普魯士藍色＋生赭色＋鎘紅色
7. 白色＋玫瑰紅色＋鎘紅色＋普魯士藍色
8. 白色＋玫瑰紅色＋青綠色
9. 白色＋焦褐色＋青綠色
10. 普魯士藍色＋白色＋鎘紅色
11. 白色＋玫瑰紅色＋群青色＋一點焦褐色
12. 焦褐色＋一點普魯士藍色

263

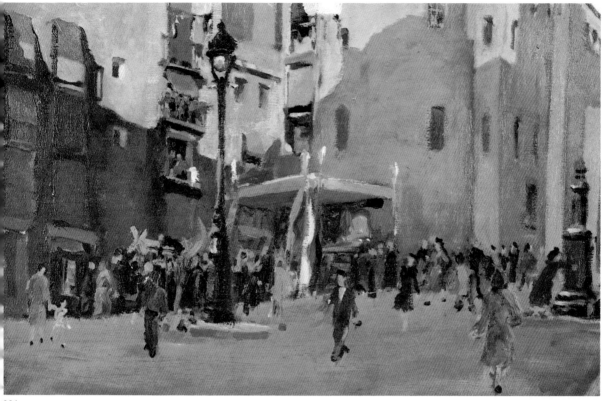

264

265

圖263至265. 這三幅畫
代表了三種色系：暖色、
冷色、及混濁色。

在本章中，我以印象派畫家塞尚的指導作開端，他畫過成百上千幅靜物寫生畫。我要以他的畫作及技巧，說明一些基本的規範，來幫助你開始作靜物畫。塞尚同時處理畫中的所有部分。他是闡釋藝術的大師。他反對對描繪的對象做預先的詮釋，而堅持最初的印象。

對於色彩又如何？塞尚將色彩的對比組合，臻致了一種豐富色調領域。在你往下閱讀時，請將這些銘記在心。

266

靜物寫生練習

靜物寫生大師塞尚

塞尚如何處理構圖

塞尚用水果畫了很多靜物畫。他使用的基本描繪對象，諸如一條白桌布，一盤或一大碗水果，把這些放在構圖的中央。他也時常使用一個花瓶，一些陶器或瓷器，和一個水壺，他把這些放在水果邊，所以這些描繪對象中，有一些便成了這幅畫的焦點所在。有時，他用其他的水果、織物、或者窗簾作背景。他的許多靜物寫生畫，取景點都相當高，而他畫的形狀非常自由，有時十分不精確。塞尚在靜物寫生構圖上花很多時間，他說道:「畫家並不像鳥鳴般，輕易地便能喚起感覺。」

塞尚作畫的方法

一個農場工人曾經看過畢沙羅(Pissarro)與塞尚的畫，說道:「畢沙羅先生畫畫，用啄的，拿起畫筆輕輕點;而塞尚先生卻是又撫又擦，水平的拿起畫筆來用。」塞尚從不只是留連在畫作的一個區域，而是這裡畫畫，那裡畫畫，從不停下來完成其中任何一部分，留下了許多不完整的地方，以整體的觀點來觀看及塗繪畫作。圖267為一幅未完成的畫，收藏在倫敦的泰德畫廊(Tate Gallery)，便是塞尚作畫的一個好例子。

塞尚並不事先打一個仔細的草稿:他只粗略地畫幾筆，很快就著色——以松節油調稀的油畫顏料，用迅速的寥寥幾筆畫盤碟和桌布，大致說來，打從開頭起，他以實際需要的顏色來畫，直到畫完，用的都是同樣調稀的油畫顏料。舉例來

圖266和267. 塞尚作靜物寫生時，實際上並沒有先打草稿，這幅《水瓶靜物》(*Still Life with Pitcher*)，為倫敦泰德畫廊所收藏。

267

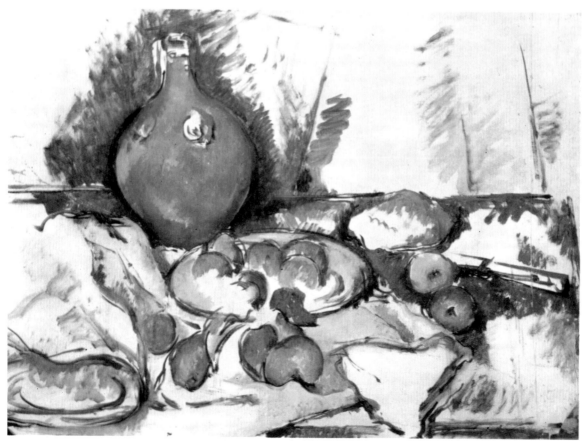

圖268. 這是一幅《桃
果靜物》(*Still Life with
peaches and Pears*)，仔
田看看它的構圖，與前
一頁未完成的畫作比
較，便看到了這幅畫遵
守了塞尚為靜物構圖的
公式：白桌布有暗色背
景，一個水果盤或缽在
畫面中央，四週有別的
水果，再加上一個水壺、
罐子、或其他陶瓷，作
為畫面的焦點。

說，在這個灰瓶上，根本沒有什麼第二
筆，他使用一種快速作畫的技巧，先畫
出畫面上的主要靜物，避免了均衡和調
整色彩的失誤。

波納爾有次說過，塞尚是少數能耗上整
晚畫一個靜物而不更換的畫家之一。

塞尚的畫藝：闡釋

塞尚能仔細端詳靜物，接收外形、顏色、
對比、光線及亮點的最初印象而開始作
畫，並一直緊守這最初印象。他是少數
能這樣做的印象派畫家之一。一如波納
爾曾說：「靜物的呈現是一種致命的誘
惑：由於靜物近在咫尺，也許會使畫家
背離了最初的概念，而有迷失的危險。」
波納爾提出他的觀點：「不久以前，我
想直接畫幾朵玫瑰，靜物就放在我面前，
可是我卻沈湎於一些細節。一下子就迷

惘，不知自己置身何處，人已迷失，再
也不可能找回最初的感覺了，而最初的
印象也已茫然了！」 波納爾繼續說道：
「去發現避免受描寫對象影響的方法是
很重要的。」

塞尚在靜物寫生畫上的成功，便是由於
他以這種方法去做：在他開始畫以前，
會久久凝視繪畫對象，構建他內心中的
畫面。然後，一當他在內心中「見到自
己的畫面」，便開始作畫，一如英國的畫
家兼作家柏格 (John Berger) 所描寫的，
以「果斷的自我紀律」動筆；更具有非
凡的能力，看著自己的畫及其發展，就
像他端詳靜物時的精確與客觀。柏格寫
道：「他畫起來看似容易，的的確確容
易！那就像在水面上行走一般的容易。」

268

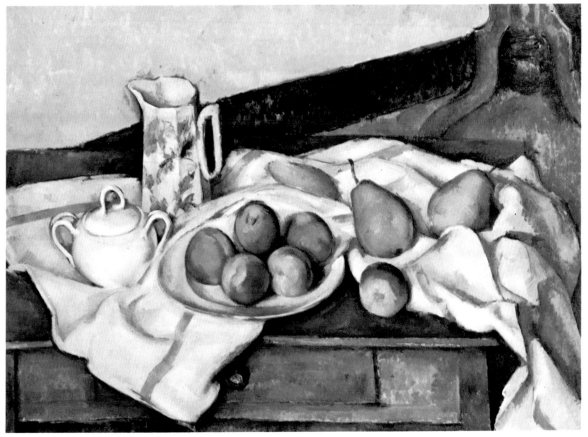

練習一

269

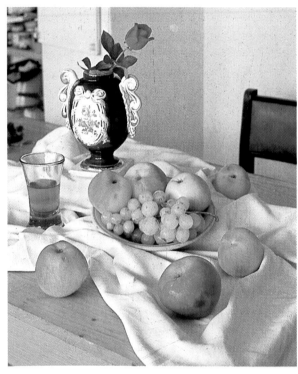

270

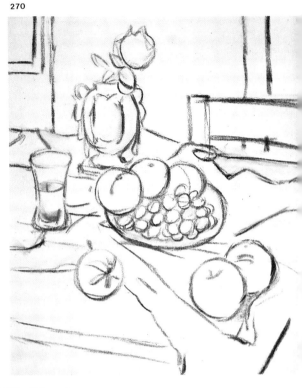

現在，我們以油畫顏料實際地畫一些靜物吧。以下的練習是特別為本書所畫的三幅靜物畫。每幅畫都有一步步的指導圖解，從畫前的草圖，一直到整幅畫完成。第一幅畫是一個古典的主題，有些方面使人想起塞尚的畫作。第二幅靜物則使用人工照明繪成；包括了一些如何畫玻璃杯的問題。第三幅靜物則使用快畫技巧完成，在三小時內一口氣完成。

畫前的草圖（圖270）

這幅炭筆草圖，表現出了畫中每一描繪對象的形狀及位置。如果你以它與照片相比較,便可以察覺到兩個重要的改變：擺在前方桌面上的蘋果，形狀和位置都改變了，這是個不同的蘋果。背景椅子邊的桃子消失了。事實上，我原先的放置安排已反映在草圖中，但我認為能再做改進，最後作畫時便把前景的蘋果改變，再加一個桃子在背景上。

端詳光與影（圖271）

這幅草圖比第一幅草圖更為詳細——現在全圖結構已確定了。畫面各不同部份都已包括在內，你也可以看到光與影的整體均衡。草圖完成後，對圖面噴定著液以固定炭色，然後再開始作畫。

第一步驟

這幅畫第一步驟結束時的發展，在第100頁的圖277中，看得更為清楚。不過看一看第一步驟的開始更有趣。我開始畫時，先畫背景的大塊部份，桌布的灰色部分，和桌子的暗赭色。這麼畫，擺脫了大片的空白空間，要調整水果的色彩就容易多了。

圖269至272. 這四幅圖為靜物的照片，以及靜物畫練習起始時的三個步驟。

71

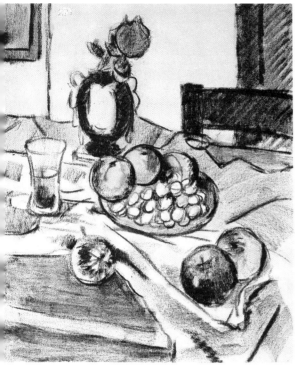

272

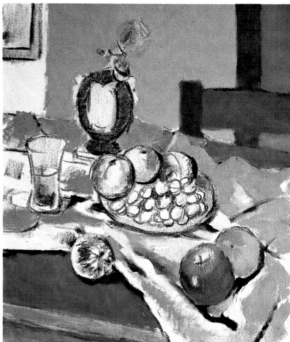

273

274

275

圖273至275. 畫一朵玫瑰花，並不比畫一個蘋果或一串葡萄困難，先十分小心地畫出玫瑰花的形狀是一個好方法。

圖273. 先畫好背景。然後我用深綠色畫葉子，最後用相當標準的紅色或深洋紅色畫花，對花的大致形狀不作改變。

圖274. 在第二幅畫面，我在深洋紅部分，用較淺的顏色，大致將花瓣完成。

圖275. 最後，畫出葉子。注意一些重要的細節：在最後一步，我又用了背景的顏色，來簡化和模糊輪廓。在玫瑰花所畫的顏色，包括了深玫瑰紅色、紅色、白色，再加一點點普魯士藍色和焦褐色在輪廓及暗色部分。

練習一

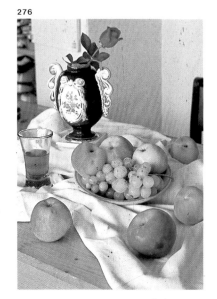

276

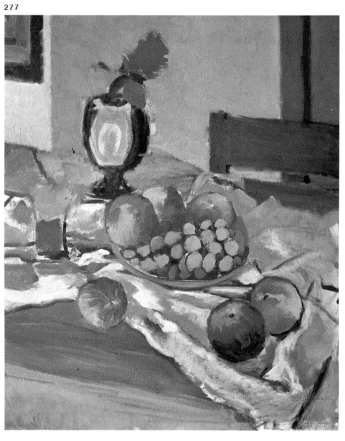

277 **278**

圖276. 這是縮小了的實物照片,幫助你一步步作畫。

圖277. 在第一步驟大致上色後的情況。

圖278. 在這一步驟,針對靜物畫中的不同部份及物體,作色彩調整。

第一步驟結束: 大略著色

圖277顯示出第一步驟著色以後的畫面,這時畫中所有物體,都以稀釋的顏料來畫。我還是依照最先擬的模式,背景沒有桃子,前景的蘋果也不同。畫到這裡,並沒有企圖得到任何確定的形狀,所以還能作些改變。例如: 我開始時把玫瑰畫成含苞待放,而現在我把它畫成盛開,也改動了它的葉子,同時調整了葡萄以及盤中水果的排列,水果的形狀也會在以後做改變。這倒並不意味著你在本幅中所見的每一件東西都是暫時性的! 你會發現這幅靜物畫中的許多部份,會保持原來的樣子。例如,背景中的椅子及其後面的畫,桌布的基本線條等。

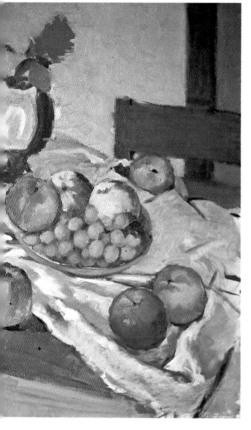

279

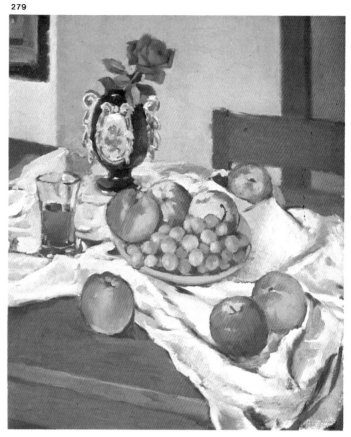

第二步驟: 調整形狀與色彩

終於,我畫出最後的畫面了:我改變了前景中的蘋果,在背景加了一個桃子,把果盤中的兩個桃子換成兩個蘋果。這是力求形狀和色彩(尤其是後者)有更多的變化。而畫中的一些部份,現在已經很好了。例如:背景中的桃子,果盤中的兩個蘋果,以及前景中的各個水果,且那串葡萄必須修正、重新畫過,如圖279所見。

或許在這個步驟最好的忠告,便是「動一動畫面」,那就是說,可別躊躇在任何部份描繪對象或著色,最好迅速試一試後再畫回來。同時,也要力求使自己的創造力、闡釋力、及綜合力更為敏銳、鋒利。

第三步驟: 完成圖

這幅畫已完成了,但在檢查少數細處後,也還有可改進的地方:如一些水果(包括葡萄)上的亮光;木桌的顏色;以及桌布上的一兩條線與亮光等。

在第103頁複製的彩色畫面上,這幅完成的畫作,更為容易判別。

圖279. 在這一步驟,這幅畫差不多完成了,但有些線條與強光還依然要修正。

練習一

為了要對這種按部就班的過程有更多的
了解，你應當拿圖281（此圖為調整形狀
與色彩的第二步驟）與複製在第 103 頁，
經過修飾後的圖畫來比較。注意畫中在
形狀及色彩上作了更動的部份：完全重
畫的那一串葡萄；前景中蘋果的改變；
利用白色和淺灰色來強調桌布的摺痕，
並以此改變它的構圖和顏色。觀察一下
大玻璃杯和瓷花瓶上的修飾工作。同時
各描繪對象的外形和顏色也都做了調
整。

仔細觀察從倒數第二步驟（第 101 頁圖
279）到完成圖（圖282）的過程，並注
意潤飾的工夫。

倘若你想複習在本節中所作的一些建
議，試試以近似這練習的畫風，畫一幅
靜物畫。同時要記住有關塞尚以及他工
作的事情。

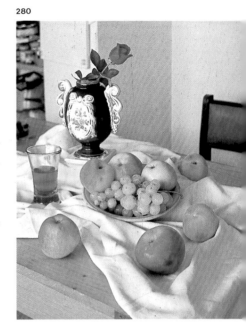

280

圖280. 所畫靜物的縮
小照片，再次出現，有
助你研究此靜物畫的最
後步驟。讓你能對闡釋
及掌握大體畫法應用到
完成的過程，有更好的
了解。

圖281和282. 將第二步
驟末了（圖281）與完成
的畫面（圖282）作比較。
注意經由色彩的改變，
如何能使形狀更為清
晰，大玻璃杯與瓷花瓶
更為細緻。

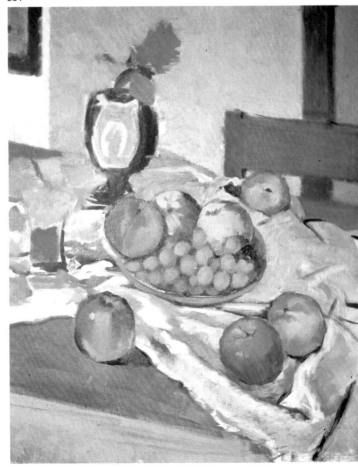

281

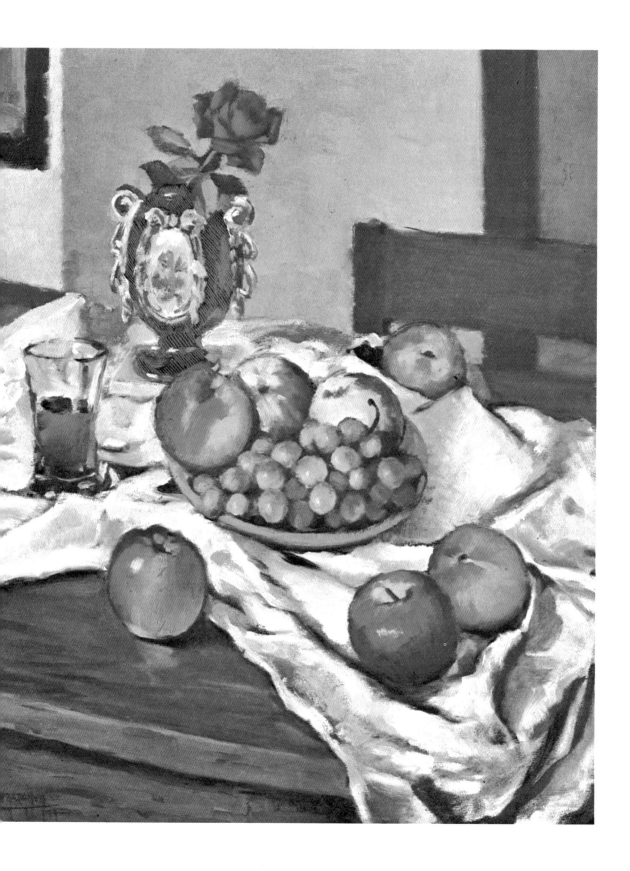

練習二

在本節中所提出一步一步的指導，包括了關於一般
油畫，尤其是靜物寫生油畫的幾項要點。我們拿來
討論的這幅畫，是以人工照明，花兩個晚上，各約
兩個半小時而完成的。圖283為主題及照明用的普通
100瓦桌燈的照片。我的畫架離所畫的主題約1½公
尺遠，照明的是一個100瓦燈泡，是一具固定在畫架
上可以調整的桌燈。主題和取光方式很重要，因為
這幅靜物寫生畫的主要部份，是由襯在黑色背景的
玻璃器皿構成。記住這三項道理：玻璃是透明的，
因此看得到背景或者玻璃後面的靜物顏色。其次，
透過玻璃瓶所見的形狀會失真。第三，描繪玻璃器
皿，主要包括了深暗的輪廓、一片片的光與影，還
有高亮處。在你一步一步作這幅靜物寫生畫時，要
把這幾點記在心中。

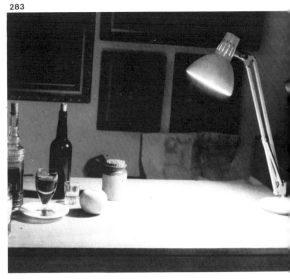

283

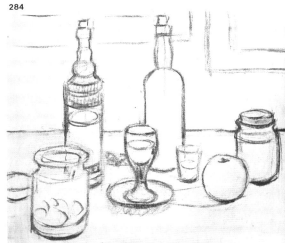

284

圖283. 使用人工照明
作畫的靜物照片。

圖284. 這是作畫前以
炭筆打的草圖，以簡單
速寫出比例，考慮構圖、
檢查主題如何納入畫
面。

圖285. 本圖為上圖的
同一草圖，以炭筆加強，
表現出立體感、形狀、
以及投射的陰影。

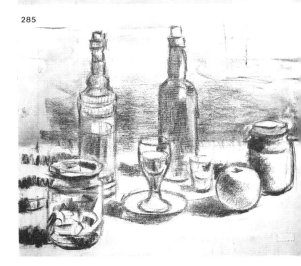

285

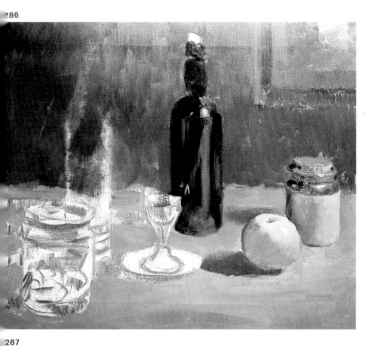

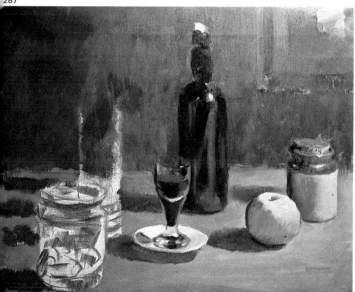

如圖286所示，背景的暗色調，以及桌子的淺赭色要先畫。將酒瓶直接一次畫完，看起來幾近完成。如果你看看完成後的畫面（圖291），便可以看到利用高亮處，以及桌面與蘋果之土黃與黃色微微亮光的反射，而畫出了這個酒瓶的立體感。背景的深暗，使得這個透明酒瓶在左面的形狀模糊，它的大小只有一點點暗示。在這一個階段，酒杯還沒有畫。而這幅靜物畫的實物中有一把餐叉，放在前景的桌子上，卻被省略了。為什麼？因為它們似乎使構圖複雜了。

蘋果和陶罐將會在最後階段畫出（圖287）。看一看畫好了的這幅靜物畫（圖291），注意這些不同的靜物，由於位置的排列而使蘋果突出，呈現一種鮮明的對比，而達到了作畫的立意，使蘋果成為全畫的焦點。

我開始為本畫構圖時，放了一個酒杯在現在的位置上，但沒有這個白碟子。經過最初草圖後，我覺得需要這一塊白色，以提供畫面的多樣化。在第107頁印出的完成畫作中，你可以見到這個酒杯底部，如何以簡單的幾筆暗灰色、淺灰色、以及白色統合。這就是對比法的好例子：「淺色會因為相對於四週色彩的深暗而變得更淺。」

圖286. 在這一階段，你可以看到在背景、以及在靜物畫中各物體首度的著色。

圖287. 這幅靜物畫中,已畫出了四項物體,蘋果為構圖中的焦點所在。

練習二

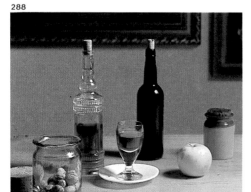

288

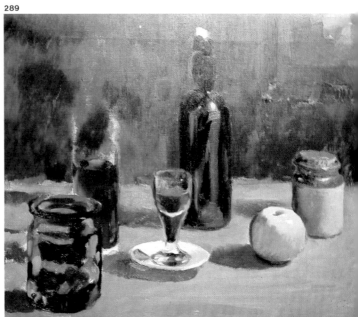

289

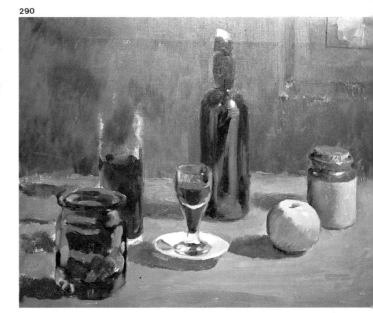

290

這些作畫各階段的彩色照片，是在我畫室中所拍攝。雖則事前作過測試，採取了最小心的處理，可是在重製的品質上，並不是每次都能防止新畫的畫布發亮與反光。這在圖289與圖290這兩幅重製畫面的上方最為明顯。注意背景的顏色，如何扭曲了酒杯的頂部，而在較暗酒瓶的最亮點，增添了一點帶藍的白色。

你也許想到畫面左前方的那個玻璃罐——有怪怪的透明塊面，裡面有隱隱約約堅果似的形狀，扭曲、及不均勻的明暗對比及最亮點——看起來非常複雜，像是一個很難畫的主題。不過，它並不比任何別的描繪對象難，也不需要特別的技巧。你只要記住米開蘭基羅時常引用的告誡：「樣樣事情都入畫，件件東西都臨摹。」 換句話說，望著每一種形狀，每一片色彩，以及每一點高亮處，就像那是主題本身一般，分析它的線條，衡量它與你所畫別的東西的關係，這一說便夠明白了。

圖288至290. 畫玻璃杯要把握整體感是一項困難的技巧。它的質感必須以構想過的簡單幾筆勾勒出來。

291

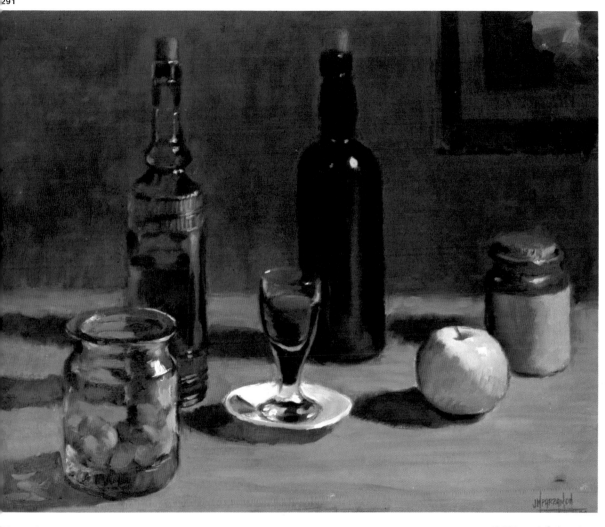

圖291為最後的結果,其作過一點點兒修
飾:使背景與桌子顏色淡一點;重畫了
酒杯的頂部;修飾了左面的玻璃罐與酒
瓶。如果你仔細看看酒瓶,便會看出把
它的形狀與背景融合,而表現出立體感
的效果。用幾處小心安排的暗塊,以及
一兩處幾乎是白色的淺色點,顯示出最
亮點所在。

假如你注意看看這些高亮處,便可留意
到,幾乎沒有任何一處為純粹的白色,
幾乎所有的強光,都略略染上了描繪對
象的色彩。在蘋果上的最亮點為白色;
在陶罐上的最亮點為白色,略帶土黃色;

左邊陰影部分的小小最亮點帶一點藍
色;最深色酒瓶上的最亮點,看得出有
藍色色調。在空酒瓶上的一些最亮點非
常灰白,有些略藍,有些為淺土黃色,
大多數輪廓都略略模糊,尤其在背景上
的描繪對象。

你也許想試一試,畫一些像這項練習中
許多同樣問題的畫——用人工照明花一
兩晚去畫吧!這很有助益,也是很有趣
的練習。

圖291. 這是我以人工
照明畫靜物寫生畫的最
後成果,我認為這幅畫
是對光、影、與高亮很
好的研究。

練習三

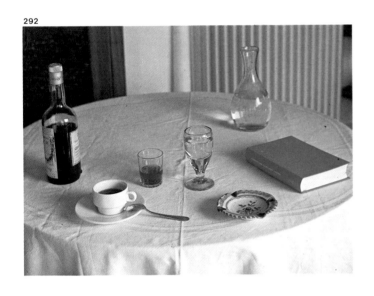

292

最後，我要以日光光源畫一幅靜物，使用快畫技巧，在一次上課時間中完成。

主題

這是個簡單但有趣，富有吸引力的主題：一張鋪著白桌布的圓桌，上面放著玻璃水瓶、酒瓶、平底杯及玻璃酒杯等等——或許是午餐後桌子上的景象。桌上有個菸灰缸（我在上面加了一根想像中的香菸）和一本書。比起前面兩個練習來，這次的主題單純一些，不過它卻呈現了本身的挑戰——你得運用這種簡單來作畫。

結構及透視

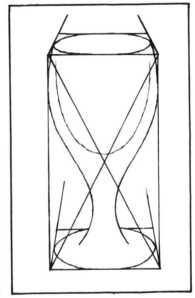

295

296

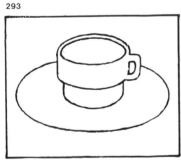

293

294

圖292. 靜物擺設的照片。

圖293至296. 靜物寫生要求須完全利用基本形狀——立方體、球形及圓柱形——來構形及透視的原則。在此，一如前面各章的靜物，都是典型的形狀。假定你認為自己能處理這些形狀，沒有困難——一個杯子、盤子、或水瓶——那麼就動手著色吧。不過，如果你有一點點兒懷疑，那你就應該練習素描，把這些杯、盤、水瓶，畫了又畫，這幾幅圖應該有所助益。

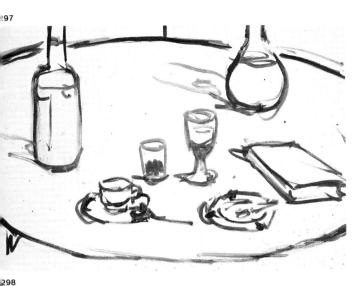

第一步驟

這次練習沒有充裕的時間，必須在同一時間內打草稿和著色，構圖應當迅速，而油畫顏料為流體。我心中想到這些，便用充足的松節油調稀了普魯士藍色和生褐色直接作畫。構圖時應當大致畫出這幅靜物畫中，各種描繪對象的大小、比例，和位置，以及它們彼此的關係。

第二步驟

我必須做的第一件事，便是把空蕩蕩的畫布畫滿，也就是畫背景以及桌布的灰色。我用24號畫筆，塗上灰色——從白色、生褐色、和普魯士藍色混合而來。（在這全面著色階段，我所使用的畫筆，全都是又平又大的那種，諸如12號和18號畫筆。）

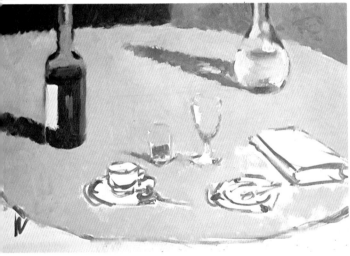

在圖298中，穿透過玻璃水瓶、酒杯、和白蘭地酒杯中空部分，這些透明的描繪對象，顯示出桌布的顏色。而書、菸灰缸、和杯子，各有本身的顏色，分開擺列；白蘭地酒瓶也是如此，它很完整，除了要畫出瓶子上商標的一些細處。現在我要表現出酒瓶中的最亮點，也許稍後回來畫一些已畫過的部份。目前我要做的，是使背景的色彩更豐富一些，更有變化，但大多數形狀及色彩，都已多多少少完成了。我還沒清洗調色板，上面依然有畫桌布時調的灰色顏料，以便需要時重描、重畫、或者修正輪廓或外形。

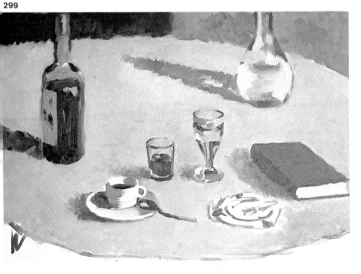

圖297至299. 把這次靜物寫生畫練習的三個步驟，仔細研究研究。直接用畫筆構圖（圖297）；在空白的畫布上全面著色（圖298）；在各描繪對象加上明暗（圖299）。

練習三

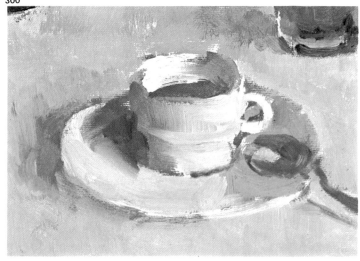

圖300. 完成的靜物寫生畫的局部，注意色彩與形狀的統合。

圖301. 在這幅完稿的靜物寫生畫，你可以見到揮灑確實的筆觸，有助於加強描繪對象的形狀。

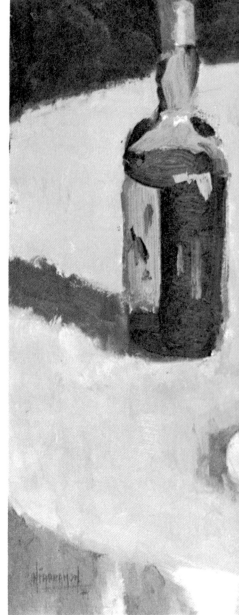

第三步驟

現在，要畫書、酒杯、和小平底杯。我用6號筆和8號筆畫酒杯，大的筆畫暗灰色，小的筆畫中灰色。在這兒，一如這幅靜物畫中所有描繪對象，打草圖與著色一次完成。這種動作需要決心——一定的大膽與自信極為重要，才能將打草圖與著色合而為一，毫不躊躇。因為這幅畫的構圖，還有畫的整體形態，都直接在你的畫筆下出現。我只花幾分鐘畫杯子、碟子、和湯匙，非常聚精會神以求形狀與色彩能有最好的融合。在圖300中，你可以看得更為清楚，這是畫作的局部放大，顯示出咖啡杯、碟子、以及湯匙。因為手頭並沒有香菸，我發覺自己花很多時間——大約半小時——來畫放著一根想像中香菸的菸灰缸，這就需要作仔細的處理，且花的時間遠比別的描繪對象長，主要因為其他的描繪對象，都有容易看出來的形狀，甚至它們被作了相當的簡化；而菸灰缸卻必須清楚確實，畫得更為仔細。

第四步驟——最後的步驟

這是完成了的畫作，沒有剩下什麼要做的了；不過我完成這幅畫時，注意到一項缺失：這張圓桌的輪廓缺乏勻整，得藉由改正曲線來調整它的形狀。我修正時，根本沒有看實物，這是對稱與幾何學的問題，在我能結束這幅畫以前，細處還需要做小小修改。作畫全部時間：三小時又十二分鐘。

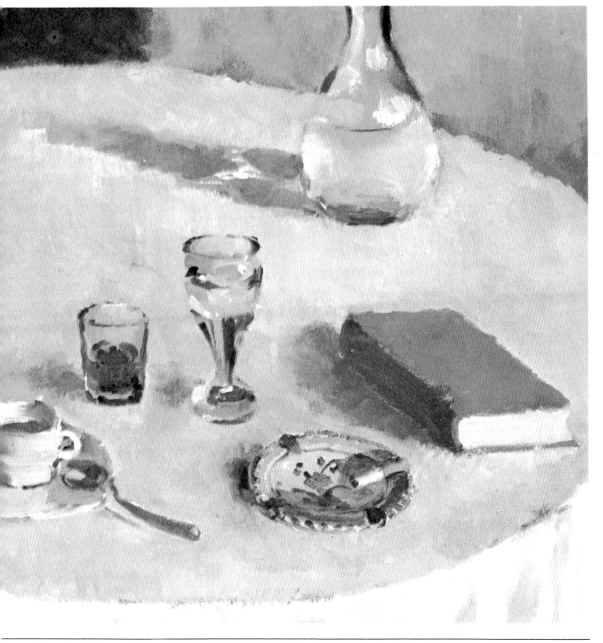

奉獻的精神

「我誓死要作畫。」

1906 年 8 月，塞尚死前的六星期，寫信給好友貝納道：「我依然經常不斷地研究大自然，依然在畫，或許我有了一點點兒進步，卻覺得非常寂寞孤單，而且年老有病，但我誓死要作畫。」這些話沈痛但卻激勵，出於真正的天才。可是天才是可以被製造出來的，並不總是出於天生。哲學家叔本華(Arthur Schopenhauer)寫道：「一個人也許因其工作方式，而擁有天才的特質。他完完全全投入，他的藝術幾乎淹沒了他；他排斥突如其來的靈感，而以辛勤工作的信念為他一輩子的伴侶。」

在繪畫或任何藝術上要有一番成就，是須基於努力的。真正的光華屬於像塞尚這種大師。但是簡單而言，好畫是來自辛勤工作，再加上畫家的謙遜與奉獻的精神。諸如塞尚、竇加(Degas)（「我為繪畫而生」），或者安格爾(Ingres)莫不如此。安格爾八十六高齡時（他逝世前一年），還投身工作，臨摹喬托 (Giotto) 的一幅未完稿，有人問他為什麼要做這件事，安格爾的回答很簡單：「我一定要學呀。」

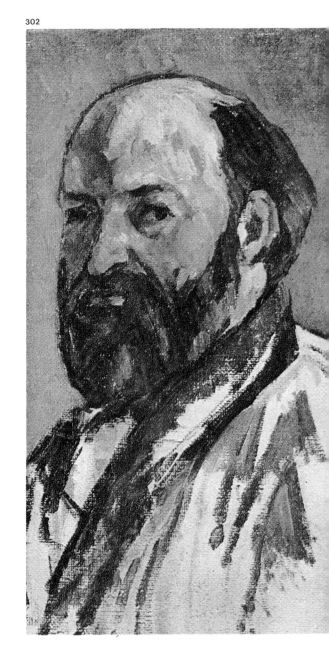

302

圖 302. 保羅·塞尚 (1839–1906)，《自畫像》(Self-Portrait)，巴黎奧塞美術館 (Orsay Museum, Paris)。

在藝術與生命相遇的地方
等待
一場美的洗禮……

滄海美術叢書 🌀

藝術特輯・藝術史・藝術論叢

邀請海內外藝壇一流大師執筆，
精選的主題，謹嚴的寫作，精美的編排，
每一本都是璀璨奪目的經典之作！

◎藝術論叢

普羅藝術叢書

畫藝大全系列

解答學畫過程中遇到的所有疑難

提供增進技法與表現力所需的

理論及實務知識

讓您的畫藝更上層樓

色 彩	構 圖
油 畫	人體畫
素 描	水彩畫
透 視	肖像畫
噴 畫	粉彩畫

國家圖書館出版品預行編目資料

靜物畫／Parramón's Editorial Team著；
　黃文範譯. －－初版. －－臺北市：
　三民，民86
　　面；　公分. －－（畫藝百科）

　譯自：El Bodegón al Óleo
　ISBN 957-14-2601-6（精裝）

　1.靜物畫

947.31　　　　　　　　　　　　　86005330

國際網路位址　http : // sanmin. com. tw

ⓒ 靜　物　畫

著作人　Parramón's Editorial Team
譯　者　黃文範
校訂者　蔡明勳
發行人　劉振強
著作財
產權人　三民書局股份有限公司
　　　　臺北市復興北路三八六號
發行所　三民書局股份有限公司
　　　　地　　址／臺北市復興北路三八六號
　　　　電　　話／五○○六六○○
　　　　郵　　撥／○○○九九八八——五號
印刷所　臺北市復興北路三八六號
門市部　復北店／臺北市復興北路三八六號
　　　　重南店／臺北市重慶南路一段六十一號
初　版　中華民國八十六年九月
編　號　S 94033
定　價　新臺幣貳佰伍拾元整

行政院新聞局登記證局版臺業字第○二○○號

ISBN 957-14-2601-6（精裝）